U0106996

韓 秉 華

Shanghai

雙 城 視 覺 · 時 空 上 海

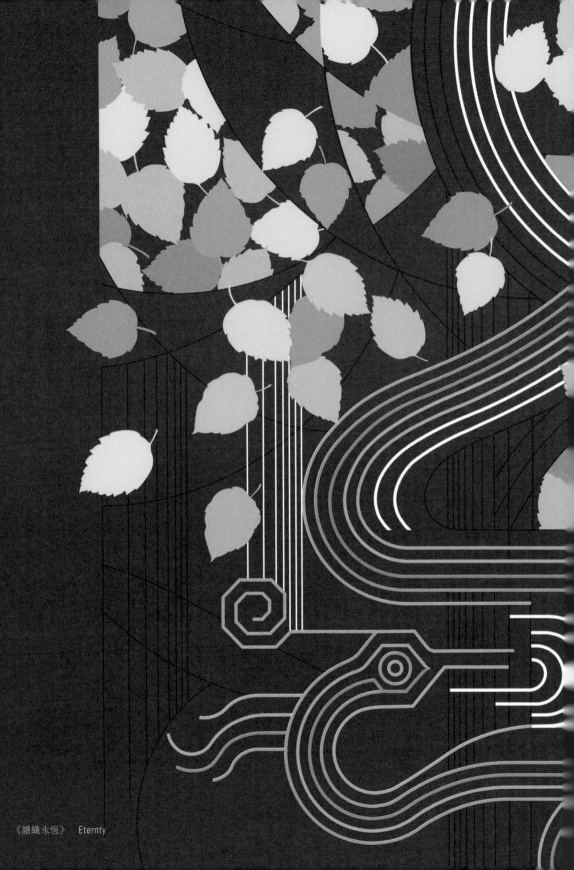

《譜織永恆》 Eternty

目錄
CONTENTS

序 言

鄭 辛 遙

現任中國美術家協會理事、上海市文聯副主席、

上海市美術家協會主席、上海市文史研究館館長。

漫畫作品曾在比利時、意大利、日本等國際漫畫大賽中獲獎。

代表作品《智慧速食》系列漫畫曾獲第八屆全國美展優秀獎、

第三屆上海文學藝術優秀成果獎。

三次獲上海新聞漫畫一等獎。

獲上海首屆德藝雙馨文藝家稱號,

獲第九屆上海長江韜奮獎。

韓秉華先生是香港人,自上世紀80年代中期作為香港培華教育基金會講師來滬講學始,便與上海結下了不解之緣。後來,他經常來滬,參與平面、雕塑及公共藝術創作,值得一提的是眾人使用的上海"公共交通卡"、2010年上海的申博手冊、2021年紀念浦東開發開放30周年特種郵票《新時代的浦東》一套五枚均由其設計。

有滬上朋友為韓秉華刻了一方"上海香港人"印章,反映出他對上海的事物、都市生活及申城各式人物的性格、形象乃至上海的人文時空都有著敏銳的觸覺,這一觸覺的藝術呈現,不僅可以從其近年創作的十二幅上海人物畫中兒童、長者、青年男女、建築工人、交通警察等倍感親切的藝術形象中體會到:在人物塑造方面,他以簡括的造型詮釋人物內心世界,在人物寫實中刻畫圖形美感,其色彩、線條與畫面的結合,展現出當代時尚的藝術感。這組油畫作品蘊含"新寫實主義"特點並且糅合了硬邊幾何的抽象語境,平塗色面與筆觸並用,富感染力;亦可從上海城市規劃展示館、海上文化中心、大寧劇院、奉賢博物館等上海城市公共藝術空間的壁畫雕塑與設計中覓得藝蹤;可謂時空上海,魅力無限。

從這些作品中不難看出,韓先生的美術底蘊得益於青年時期在香港的美術學校修西洋畫,隨嶺南大師習國畫,後研讀設計,轉益多師。有新興的三大構成:平面、色彩、立體,這為其後續創作打下堅實的美術基礎;加之數十年如一日地堅持創作與創新,使其在設計、繪畫、立體造型等藝術領域均遊刃有餘。

"上海香港人"韓秉華名符其實,因為對祖國、對上海深深地熱愛,使得他對百年上海有著自己獨特的藝術解讀,不僅頗具現代、簡潔、與時俱進的獨特視角,也擅長將海派元素與符號運用自如。在他的印象中,滬港雙城都是國際化大都市,既有深厚的人文城市底蘊,又有開放、包容、敢為人先的氣魄;上海是一個人文薈萃的多元生活空間。隨著城市的不斷塑造發展,兩地的共同點都是中西交融,都市生活日新月異,傳統與現代,激發著藝術家們的創作靈感,行走在時空上海的藝術家韓秉華也不例外。

我們要感謝韓秉華先生,他用自己獨特的藝術手法,為上海城市印跡和時空留下了諸多的美好與精彩!

鄭 辛 遙

序　言

安　諒

本名閔師林，中國作家協會會員，經濟學博士。

上世紀 80 年代開始至今發表各類文學作品約六百多萬字，

小說、詩歌、散文、紀實文學、音樂劇、話劇等專著約三十多部。

獲萌芽報告文學獎、冰心散文獎、《小說選刊》雙年獎、

最受讀者歡迎獎、中國微型小說年度優秀作品集、

中國天水李杜國際詩歌節特別獎等數十種獎項。

所著數十篇散文和小說被選為全國或各地高考、中考試題。

在我看來，不是甚麼人都可以稱之為大師的。在這大師氾濫的年代裡，能真正與大師之名匹配，並必將名傳於世的，實在是鳳毛麟角。而韓秉華先生，是我發自內心視為大師的，是不可多得的藝術大家。大師之所以為大師，不僅作品獨特，具有少有人企及的創新能力，而且必須擁有自己的藝術思想，這種藝術思想是一棵生根於土壤深處的樹，超然挺拔，枝葉繁茂，在大自然中獨具一格，又與天地融為一體。

韓秉華具備這樣的特質，而且他作為"師者"，授道，解惑，誨人不倦，桃李滿天下。再者，他繪畫，設計，雕塑，基本功扎實。他有文學素養，儒雅，睿智，為人誠摯，謙遜又善良平時勤奮又刻苦，這些，便註定鑄造了一位大師的骨骼和形象。他是香港人，但上海是他的藝術人生的第二故鄉。他是上海改革開放四十年的見證者，更是參與者。他的作品涉獵上海各領域各角落，足見他的藝術的敏銳、感悟和創造，是不可多得的。他的藝術視角與生活的真體驗，可以說，是上海藝術界的福音。也說明，大師不是天生的，他是與上海這個城市和人民血肉相連，榮辱與共。他不是海外飛來的泰戈爾，短暫走訪，鳥兒一樣飛過，天空不見一絲痕跡。也不是來講學的某個佈道者，彷彿留下了甚麼，又生生抓不到一絲邊際。全心投入，執著深耕的藝術家，才會在這片土地，開出自己的花朵來。從這點上看，我又覺得，韓秉華先生可以說是上海的藝術大師。

韓先生應香港培華教育基金會來滬講授設計，隨後上海市政府也邀約他為申辦世博創作海報。2004年，在上海出版界翹楚陳愛平先生的引薦下，已是國際著名藝術家、設計大師的他，和來自景德鎮的另一位中國工藝美術大師從眾多藝術家的考察認證中脫穎而出，成為上海市經委首批授予"上海市原創設計大師工作室"稱號中，唯一的兩個非上海本土藝術家。自此之後，他的創作與上海這座魔都，一如血融於水中。

藝術是我們不竭的共同點。那一年，受邀為他的一組謳歌上海的油畫配詩。十來首一氣呵成，他收到後頻頻讚賞。我說有了你這好畫，才觸發了我詩的靈感。其實他自己配的文字，也有詩的意境美。只是他讓了一席之地給我了。足見他的真情和謙和。

韓秉華先生要出兩本書，一本是記錄香港的創作，另一本就是這本：時空上海。並共同題為《雙城視覺》。很妙，也很貼切。並欣然受邀命筆，寫下這些，是向一位時代謳歌者的敬意，也順致一位藝術同仁的敬禮！

安　諒

前 言

人是流動的自由個體，城市是立體的生活空間。隨著時間的推移、時代變遷與社會演化，人與社會亦隨著變化，走向更美好。每一座城市都有他的特色，各自的特色也給藝術家帶來創作源泉，以藝術印證於時代。

慶幸身處科技躍進的今天，計算機軟件在手繪創作之外給予創意的新領域、互聯網的實現加速交流的便利。交通發達而無遠弗屆，人亦恍如鳥一樣自由飛翔，拉近了地域與時空的距離，更重要的是處身創作是少不了"人"。感恩好友的助力、團隊的合作帶來的點滴成果。

"海納百川"、"開放包容"就是上海的精神。對人才的尊重與支持有效地推動了經濟社會的發展，也給來自世界各地的專才提供了舞臺。能站在如上海這樣的世界都會，參與有意義的創意工作、親身體驗每件作品的誕生、參加有影響的活動，藉此擴寬生活與藝術的視野是非常愉悅的。能親歷中華民族偉大復興的時刻，參與繁榮文化的工作，見證國家走向富強是幸運的。

一直以來，我的創意工作地域廣及中國香港、上海及新加坡，諸多作品見證了城市發展與演變的過程，其中涉及文化、藝術、社會與商業題材。無論是中西交匯的香港，還是時尚國際的上海，設計影響了文化，而文化亦驅動著藝術趨向多元無界。於我來說，自香港回歸之後，因工作需要往來申城的機會愈來愈頻繁，滬港兩地亦給了我廣闊的空間來展示設計與藝術。

"路漫漫而修遠"，慶幸一直以來都堅持著最喜愛的文化美術工作，以"美學人生"豐富了我個人的精神世界。基於香港文化博物館在2023年秋天為我舉行"遷想無界"——韓秉華藝術與設計展，有鑑於此，悉心整理在香港及上海兩地的展品時，萌生出版《雙城視覺》——上海及香港兩本書集，內容包括繪畫、設計及立體的"美術三藝"由三聯書店（香港）出版，並感謝鄭辛遙主席及安諒先生為本集作序。

希望在創意中能平衡藝術感性與設計理性的思維，在人生中留下印記，藉此作為與文化藝術愛好者的交流橋樑。

韓 秉 華

所見是緣起，喜能感悟，

有思而定格，有形而賦彩，翩然落墨⋯⋯

《瞬間》 *

有多少瞬間是如此靜美

這是當代藝術家的敏感

也是昔日海明威的視角

都凝聚了對生命的傾城之戀

又有多少人生如鷗鳥翩翩

飛去飛來，不帶走一片雲彩

這一灣似血的夕陽裡

瞬間的永恆比海湛藍

《瞬間》 油畫
Moments, Oil on Canvas, 800×800mm, 2009

編註：本章節的詩歌為第二篇序言著者安諒的作品，均以「 * 」標示。

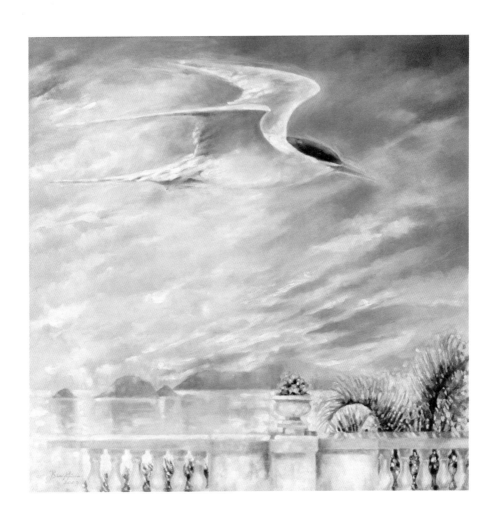

2009年"形藝廊"在香港淺水灣影灣園舉行，
因開幕主題畫展"淺水灣印象"而特別創作油畫《瞬間》。
畫中一隻鷗鳥飛過淺水灣上空，而向遠方，展現飛躍空間心靈的嚮往。

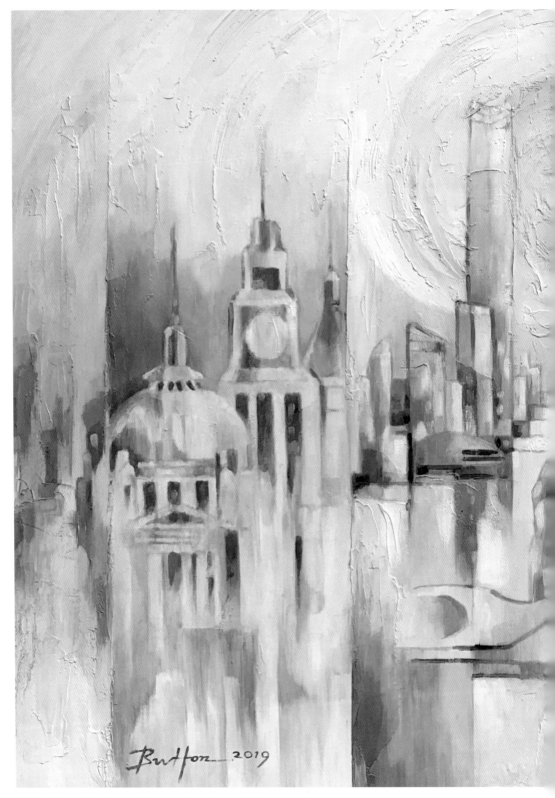

《魅力上海》　油畫　Wonderful Shanghai, Oil on Canvas, 2019

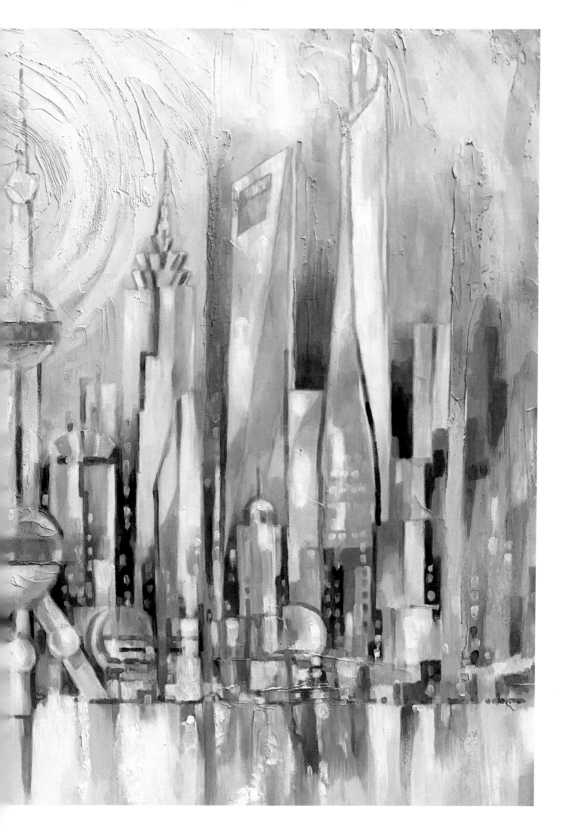

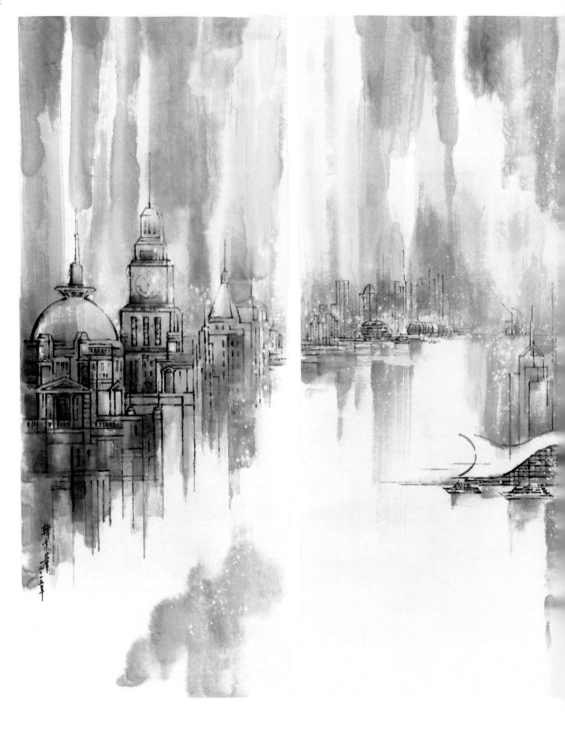

《浦江晨曲》　水墨設色紙本　上海城市規劃展示館收藏
Morning Melody of Shanghai, 4 Jointed Screens, Ink on Paper, 2.88×1.8m, 2015

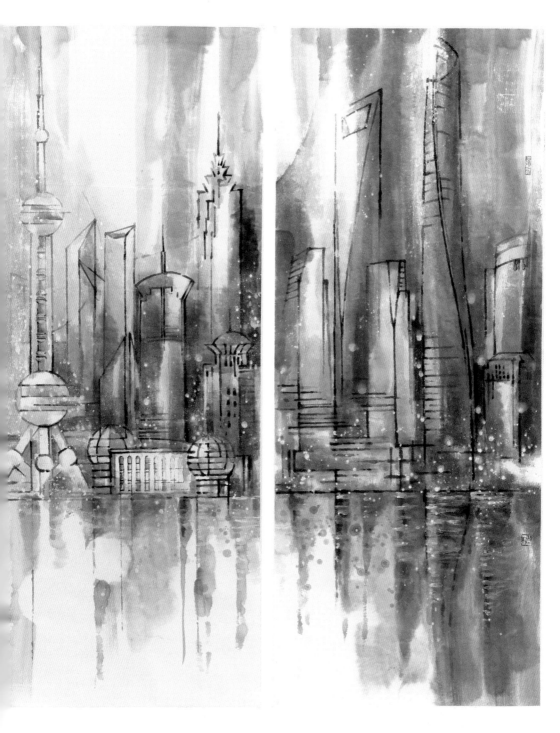

前一頁是油畫《魅力上海》，豐富的色彩與躍動的筆觸，展現上海外灘建築的厚重歷史，
和陸家嘴摩天高樓的時代精神。
本頁《浦江晨曲》異曲同工，以水墨淋漓的筆調，譜寫黃浦江兩岸互相輝映的勃勃生機。

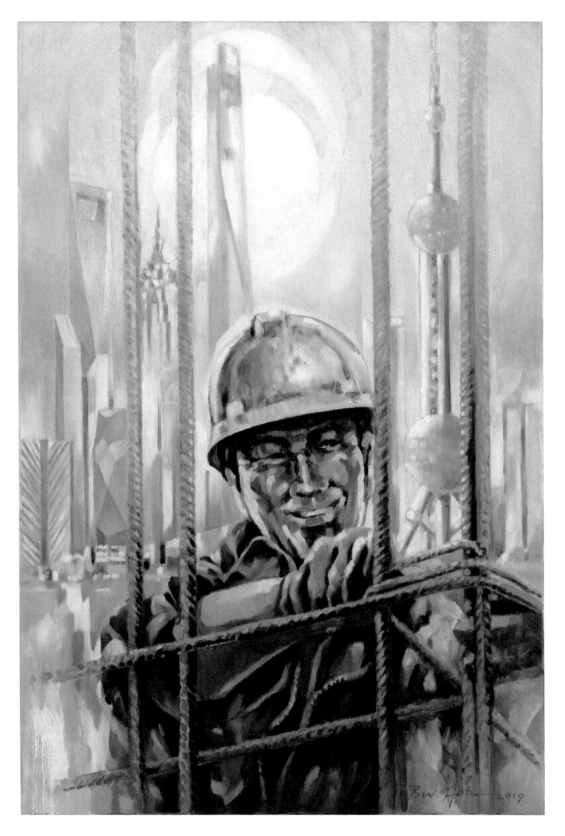

《建築天際》 *

那些高聳入雲的樓塔

都隱身著一種高貴的靈魂

從土被裡萌芽，卻與蒼穹

有著一脈相承的神聖

鋼筋鐵骨的氣勢

令奇跡一寸一寸地向上誕生

在陽光的背景裡

英雄依然，只是換了一種身份

《建築天際》　油畫
Building Worker, Oil on Canvas, 500×725mm, 2019

《外灘晨舞》 *

百年建築矗立在十里外灘

我總想為這挺立的炫目

留一串文字,作為

我一介當代詩人的批註

直到每一個曙光下的晨舞

生動得猶如碧葉上的朝露

我悄然收回筆墨

那扇面的紅,曳出了大地的元素

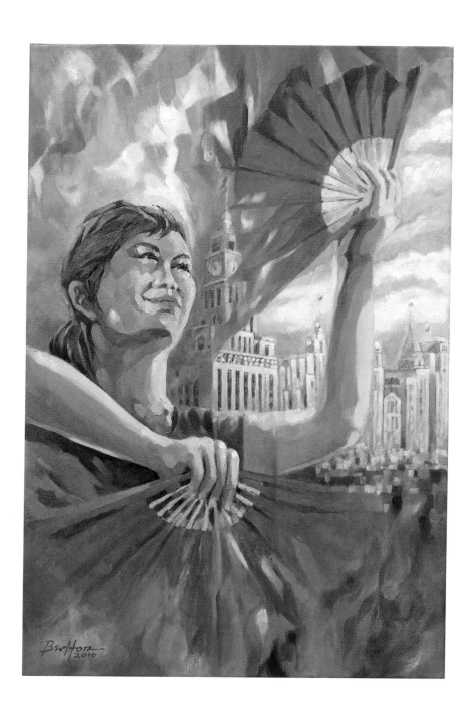

《外灘晨舞》　油畫
Morning Exercise, Oil on Canvas, 500×725mm, 2019

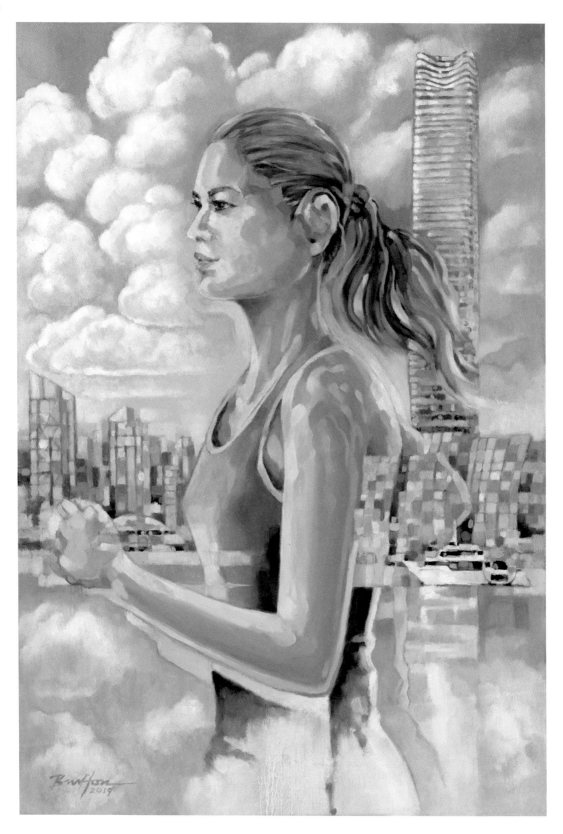

《濱江健步》*

年輕的馬尾辮甩出的英姿

是現代的韻致

就如滔滔浦江，捲起千堆白雲

潑彩出海上美輪美奐的詩

健美的人和生態的天地

這是自然的絕配

就如優雅的音律必須填上

靈動的歌詞

《濱江健步》　油畫
Healthy Jogger, Oil on Canvas, 500×725mm, 2019

《明天暢想》 *

從來都是自純淨出發

梵婀玲奏出的音符

穿越塵土，仍透亮如晨光

朗照有夢者的心路

高山流水，知音如瀑

這是春天的造化

也只有春天，讓弦上之夢

在這洋房叢中，落英繽紛

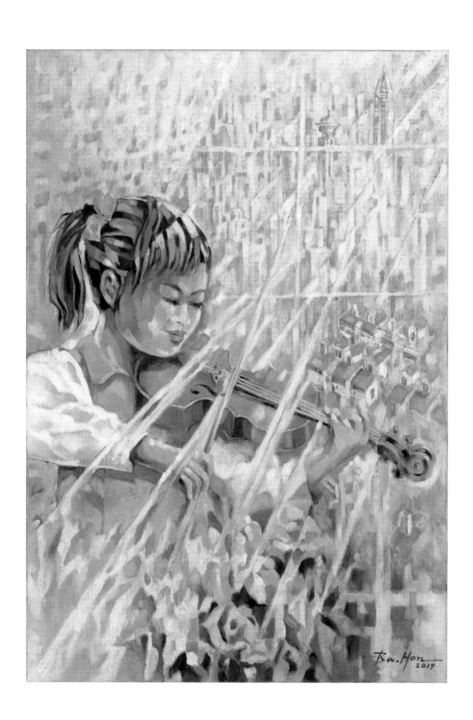

《明天暢想》　油畫
Pretty Violinist, Oil on Canvas, 500×725mm, 2019

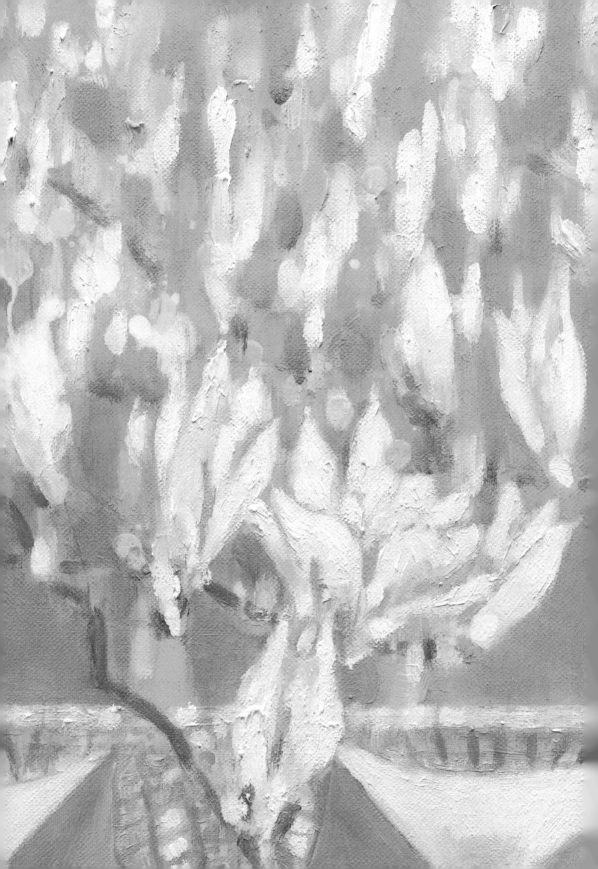

《 玉 蘭 童 心 》 *

當一本刊物不再刊發詩歌了

就不可用文學去命名

就像我們的城市，倘若匱乏玉蘭

還怎麼讚美它的童心

童心要像玉蘭花一樣

在大道慾望的枝頭上綻放

這童心才是童心

這玉蘭才足夠稱得上詩韻

《玉蘭童心》　油畫
Lovely Baby, Oil on Canvas, 500×725mm, 2019

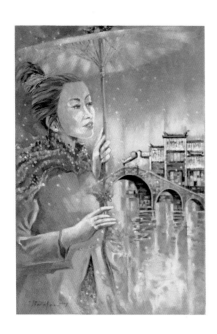

《古鎮映雪》 *

紛飛的雪，從遠古而來

她是來尋找自己曾經的足跡嗎？

古鎮的重生

令雪花驚豔，一往無前地投身

而撐傘人的腳步輕盈如歌

亦真亦幻的風景裡

有一種靜謐

讓此時永恆

《古鎮映雪》　油畫
Snow Beauty, Oil on Canvas, 500×725mm, 2019

《進 博 新 朋》 *

使者，總有一種光澤

在一顰一笑中揮灑清澈

他來自遠方，卻有共同的語言

在我們之間琴瑟相和

一場世界的盛會，聚於虹橋

比肩的是各種膚色

而最大的亮點，是大寫的氣度

《進博新朋》 油畫
Foreign Merchant, Oil on Canvas, 500×725mm, 2019

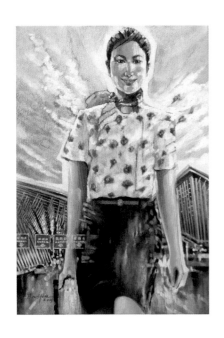

《空 港 英 姿》 *

她們是屬於天空的蔚藍

笑容是蔚藍的

情懷是蔚藍的

她們的空港也是蔚藍的

不要妒忌她們的蔚藍

她們的蔚藍

是晴空無垠，是想像的蹁躚

也是我們靜怡的搖籃

《空港英姿》 油畫
Sweet Stewardess, Oil on Canvas, 500×725mm, 2019

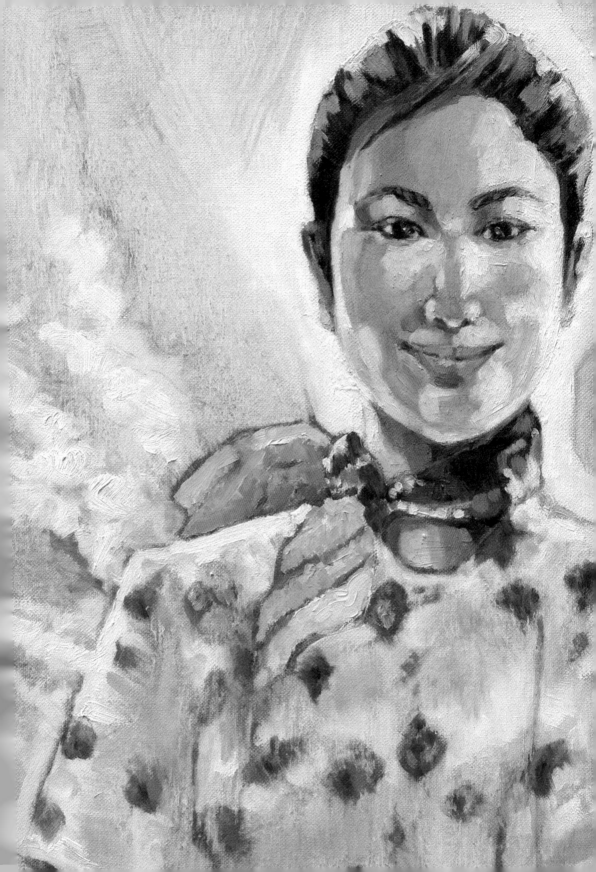

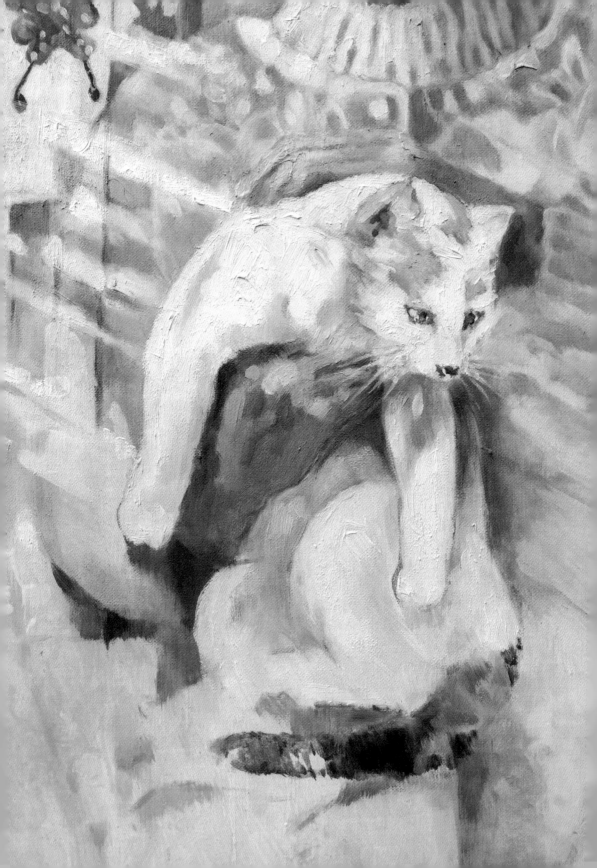

《弄堂耄耋》*

白髮與弄堂牆面一樣的斑駁

皺褶也流淌著弄堂印跡的祥和

貓很慵懶，或許一邊做著蝴蝶夢

一邊享受著慈愛的輕撫

歲月本來就是一位工匠

它精雕細刻，用時間沉澱

一幅幅版圖，筆法流暢

每一幅，都可一生品味和珍藏

《弄堂耄耋》　油畫
Elder and Cat, Oil on Canvas, 500×725mm, 2019

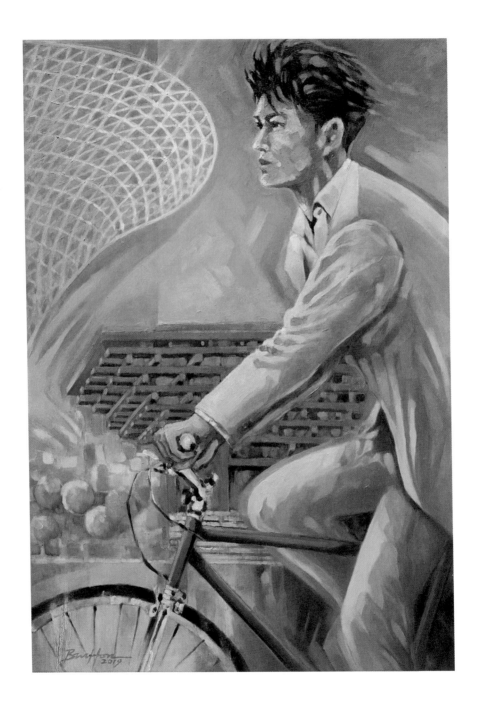

《世博踏行》　油畫
Cyclist, Oil on Canvas, 500×725mm, 2019

《世博踏行》 *

從那一年開始

你更堅定了自己的方向

穩健地趕超，一如

生就了巨大的翅膀

你也並非踽踽獨行

周遭沸騰著激情的熱浪

向前飛奔的，是一個國度

一路播灑聲聲歡快的鈴鐺

《初心未泯》 *

成就一面永遠飄揚的旗幟

是一顆種子力量的意志

它是五千年夢的淬煉，擁有

火一樣的色彩，星一般的特質

此刻憧憬美好，

閃亮在晶瑩的眸子

而明天，高擎的手臂將更加壯實，

續寫出共和國未來的歷史

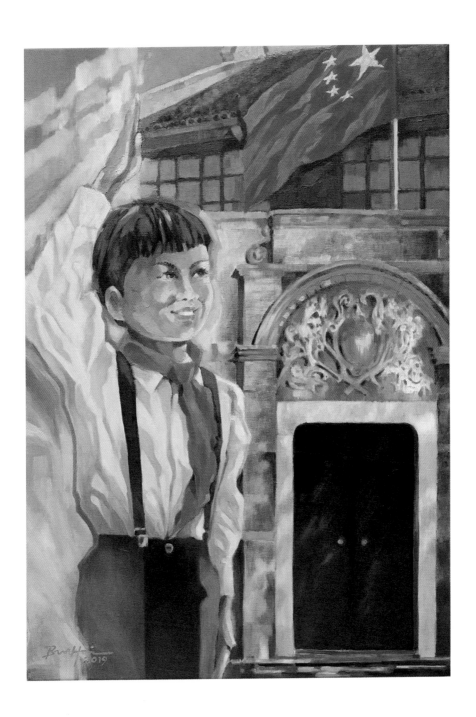

《初心未泯》　油畫
Young Pioneer, Oil on Canvas, 500×725mm, 2019

《有序靜安》 *

他是互特？馬塔？還是小澤征爾

他的手勢有力而深情

每一個音符都和著節拍

奏出如歌的行板

這是一處敞開的舞臺

名寺傳出鐘聲嘹亮的祈願

他的目光落在那裡

排山倒海也化為一片舒緩

《有序靜安》　油畫
Traffic Police, Oil on Canvas, 500×725mm, 2019

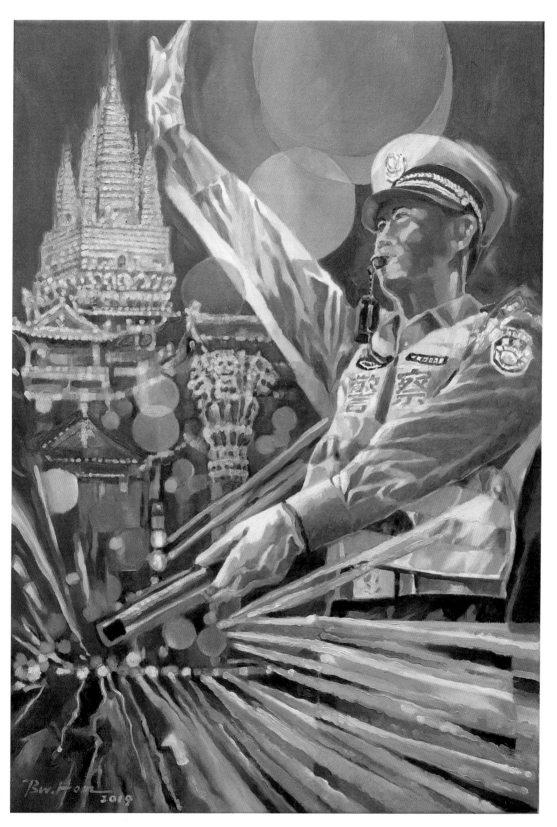

《玉蘭禮讚》　油畫
Tribute to Magnolia, oil on Canvas, 2022

《玉蘭禮讚》 *

每一棟建築都是玉蘭花開

當初她們的芽兒呀

浸透了多少人的汗與血

才如此雍容如此絢爛

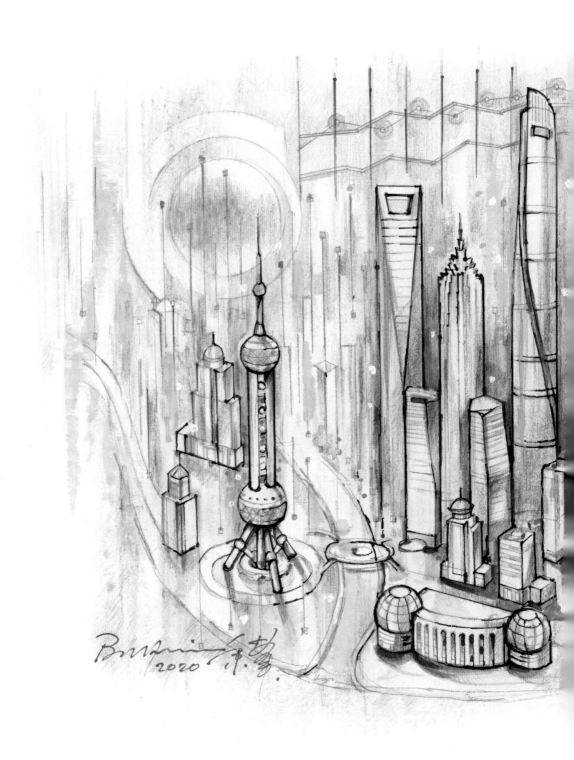

《新時代的浦東——陸家嘴金融城》 特種郵票設計手稿

Pudong in the New Era — Lujiazui Financial City, Sketch of Special Stamps, 2020

PUDONG

新时代的
浦东

《新時代的浦東——中國（上海）自由貿易試驗區》　特種郵票設計手稿
Pudong in the New Era — China (Shanghai) Pilot Free Trade Zone, Sketch of Special Stamps, 2020

《新時代的浦東——張江科學城》　特種郵票設計手稿
Pudong in the New Era — Zhangjiang Science City, Sketch of Special Stamps, 2020

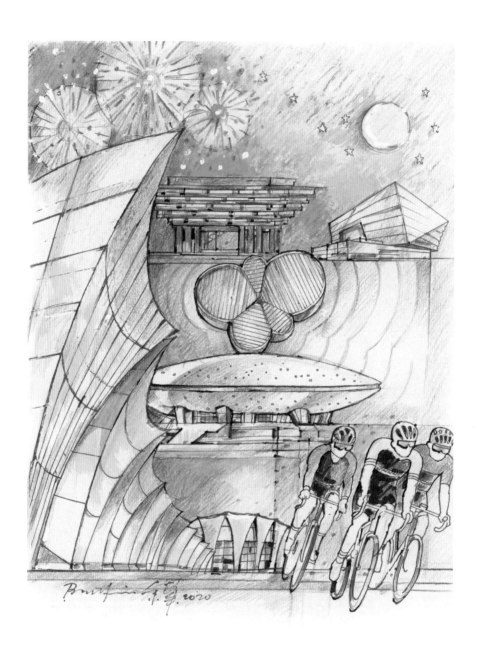

《新時代的浦東——浦江東岸》　特種郵票設計手稿

Pudong in the New Era — East Bank of the Huangpu River, Sketch of Special Stamps, 2020

《新時代的浦東——洋山港》　特種郵票設計手稿

Pudong in the New Era — Yangshan Port, Sketch of Special Stamps, 2020

《我的手掌，我的浦東》 *

浦東，像我攤開的手掌

每一條紋路，都清晰可辨

縱橫交錯，是四通八達的路網

五根手指，是伸展自如的開發區

引領江山的飛揚

陸家嘴翹在大拇指上

堅挺而又健壯

洋山港在掌際延伸

帶著海風的凌厲

張江的名聲在外，如中指

長風破浪

自貿區是堅定的食指

從不動搖國際化的方向

而世博園，如小拇指

正小弟弟般成長

深鑴的生命線，健康線

和隱隱的血絲

水系一般發達

那點點紅暈

是姹紫嫣紅的綻放

我熟悉我的手掌

就像熟悉我深耕過

而且深愛的浦東

我的手掌，撫一撫胸口

浦東就在心中激盪

PUDONG

PUDONG IN THE NEW ERA, SPECIAL STAMPS, 2020

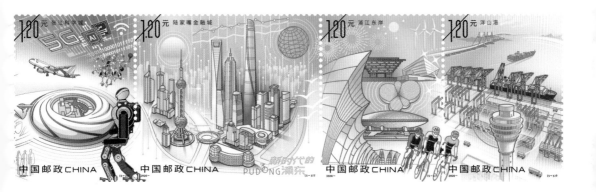

《新時代的浦東》　中國郵政發行特種郵票

中國（上海）自由貿易試驗區	張江科學城	陸家嘴金融城	浦江東岸	洋山港
China (shanghai) Pilot Free Trade Zone	Zhangjiang Science City	Lujiazui Science City	East Bank of the Huangpu River	Yangshan Port
33×44mm	33×44mm	50×44mm	33×44mm	33×44mm

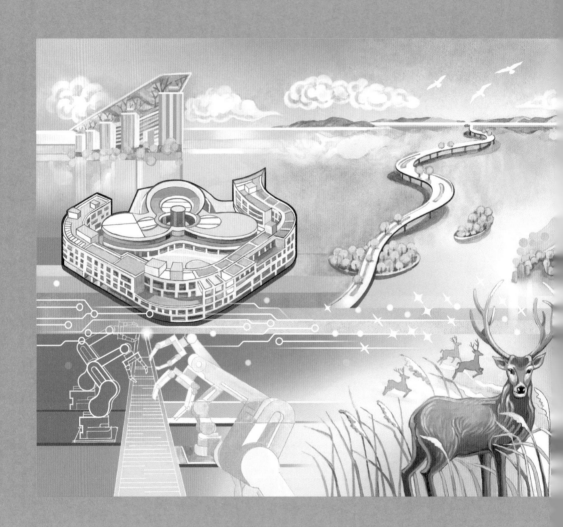

《中國夢》——長江三角洲區域一體化發展 水粉
China Dream—The Yangtze River Delta Development, Gouache Colour, 1000×350mm, 2023

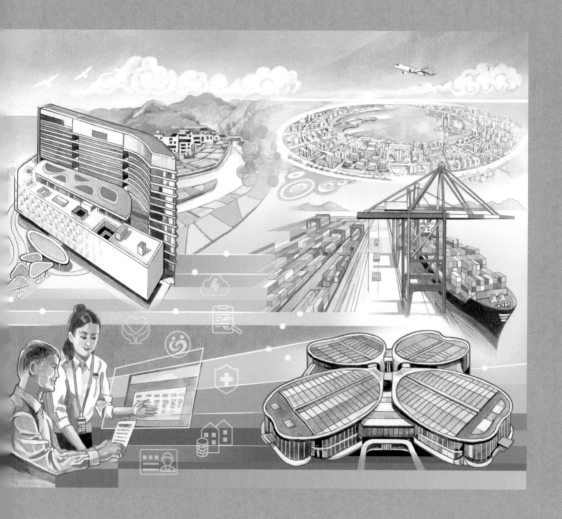

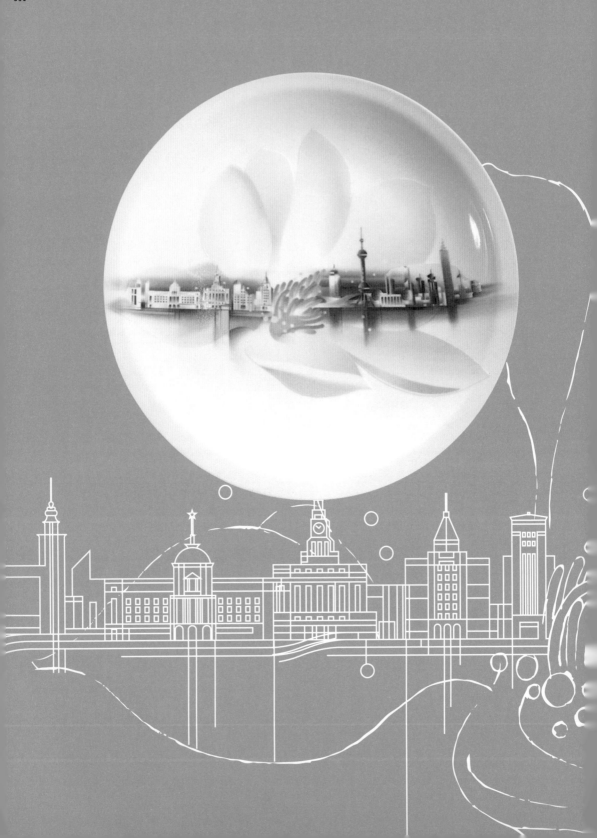

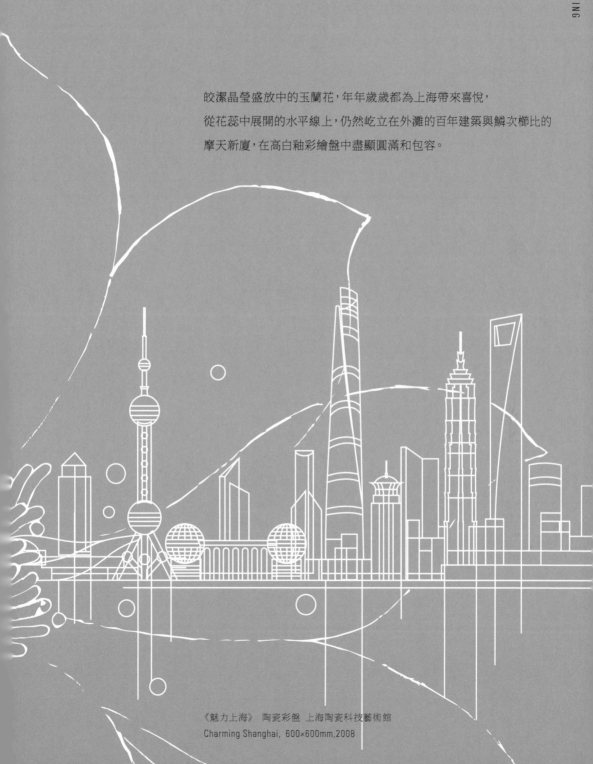

皎潔晶瑩盛放中的玉蘭花，年年歲歲都為上海帶來喜悅，
從花蕊中展開的水平線上，仍然屹立在外灘的百年建築與鱗次櫛比的
摩天新廈，在高白釉彩繪盤中盡顯圓滿和包容。

《魅力上海》 陶瓷彩盤 上海陶瓷科技藝術館
Charming Shanghai, 600×600mm,2008

現代造型的三匹唐馬以油彩表現，奔騰跳躍，有一馬當先的風範。

奔馳於瓷盤上的駿馬，以浮雕影青冰裂紋表現，高溫燒製，富天然窯變的效果。

2013年10月正值第二屆聯合國教科文組織（UNESCO）
與景德鎮陶瓷學院合辦中國、非洲與阿拉伯等國家弘揚陶瓷藝術文化活動，
中外藝術家在《當先》白瓷浮雕瓷盤上合作賦彩，飾以各自地域的藝術圖案，
作為教科文組織、陶瓷學院以及以上各國的指定藝術禮品。

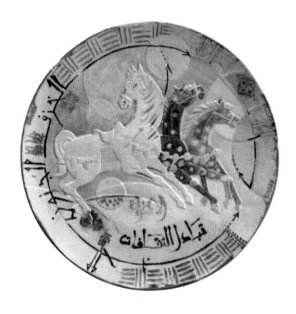

《當先》　瓷盤
Pioneer, 38×380mm

《齊驅》　油畫
Horse, Oil on Canvas, 380×380mm, 2013

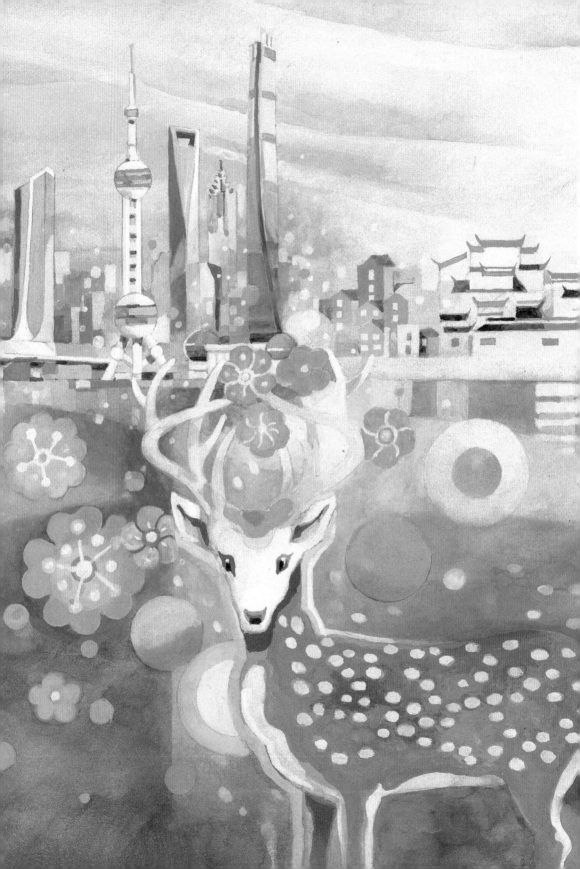

《金山銀山》 *

不是從天上掉下來的

也從來沒有救世主

躺平的天地裡

也找不著人生的至貴財富

江河兩岸，觸目可即

皆是金山銀山

那是一本記述奮鬥的書

很厚實，翩然一隻仙鹿

《美麗中國──金山銀山》 水粉
Beautiful China, Gouache Colour, 435×280mm, 2021

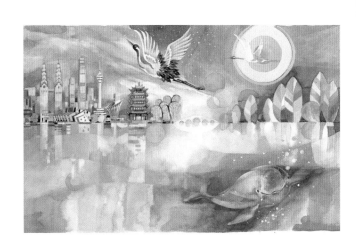

《綠 水 青 山》 *

天上有飛鶴

水中有江豚

奔騰的時間長河裡

這是天堂般純粹的夢魂

清山綠水就是天堂

而每個人都可以是天使

播下天人合一的種子

造福後代子孫

《美麗中國——綠水青山》　水粉
Beautiful China, Gouache Colour, 435×280mm, 2021

龍華金茂

金茂大廈恍如現代的寶塔，玉樹擎天、雄踞亞
洲，與屹立數百年、七層八角、飛簷懸鈴的龍
華古塔爭相輝映。

Jinmao Tower and the Longhua Temple, 2002

金鐘明珠

外灘上的海關大鐘經過多少個晝夜，見證上
海歷史時刻的片段，對岸的東方明珠廣播電視
塔，則是浦東崛起綻放的第一抹光華。

The Oriental Pearl Radio & TV Tower and
the Customs House, 2002

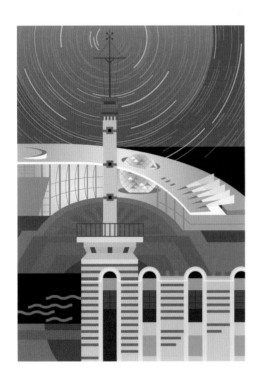

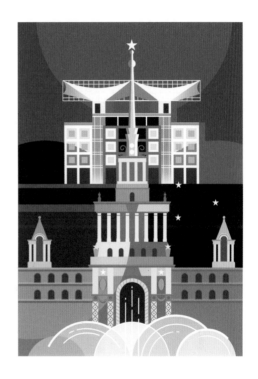

科技天文

浦江邊上的訊號塔，多少次向江上船隻和市
民通報氣象天文的變化。物轉星移，今日上海
科技館是展示人們與智慧與創造力的殿堂。

Shanghai Science and Technology Museum and Signal Tower
at the Bund, 2002

博覽同源

建於50年代的上海展覽中心，是中蘇友好時期
的典型東歐風格，雄偉瑰麗。而具智慧外形的上
海城市規劃展示館，則是上海當代建築典範。

Shanghai Exhibition Center and Shanghai Urban
Planning Exhibition Center, 2002

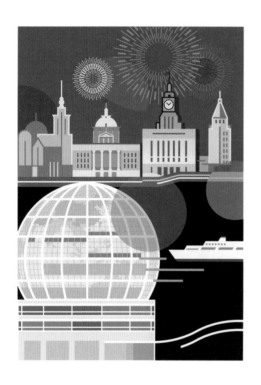

百年浦江

宛如水晶地球的上海國際會議中心遙相呼應黃浦江對岸，汽笛鳴聲此起彼伏為外灘"萬國建築博覽"奏鳴，百年建築仍然瑰麗不凡。

Shanghai International Convention Center at the bund, 2002

石庫摩天

跨越大半世紀，經歷過風雨洗禮的石庫門上，那中西結合的雕刻花紋圖案；青磚紅線的風采，依然不遜於淮海路上的時尚大廈、摩天高樓。

Shikumen (1920s) and skyscrapers at Huaihai Road, 2002

九曲方圓

夜色如水，豫園湖心亭九曲橋下，跳躍的金鯉
泛起漣漪，在上海的舊夢中蕩漾，人民廣場天
圓地方的上海博物館，珍藏歷史，承載輝煌。

Shanghai Museum and Nine-Zigzag Bridge, 2002

天恩南浦

旋轉飛躍的南浦大橋宛如一條氣勢如虹的
銀緞，與優雅的嘉定天恩橋糅合，新舊交
錯，譜出城市的序曲與水鄉情懷的樂章。

Nanpu Bridge and Tian'en Bridge build Ming Dynasty, 2002

英陵聖堂

龍華烈士陵園的現代建築讚頌愛國主義的精
神，徐家匯天主教堂的哥德式風格引向寧靜和
諧的心路，是東西文化共存的明證。

Xujiahui Cathedral build 1896 and
Longhua Cemetery of Revolutionary Martyrs, 2002

競技今昔

八萬人的歡呼聲響徹上海體育館，一道道泛光
劃破滬上的夜空，迴蕩著30年代上海跑馬場萬
人吶喊的競賽呼聲。今日為上海歷史博物館。

Racecourse Main Building (1930s) and Shanghai Stadium

藝殿世界

舊夢重溫，大世界曾是多少上海平民的遊樂園，是藝人展示身手的舞臺。如今，上海又有了國際級別的大劇院，更添一番藝術的輝煌。

Shanghai Grand Theater and Great World
Amusement Center build 1917, 2002

老站新港

20年代的上海北火車站，曾經送迎川流不息的旅客；如今磁懸浮列車在上海奔馳，浦東國際機場在平地中拔起，恍如展翅的巨鳥，飛向明天。

Pudong International Airport and Shanghai
North Railway Station, 2002

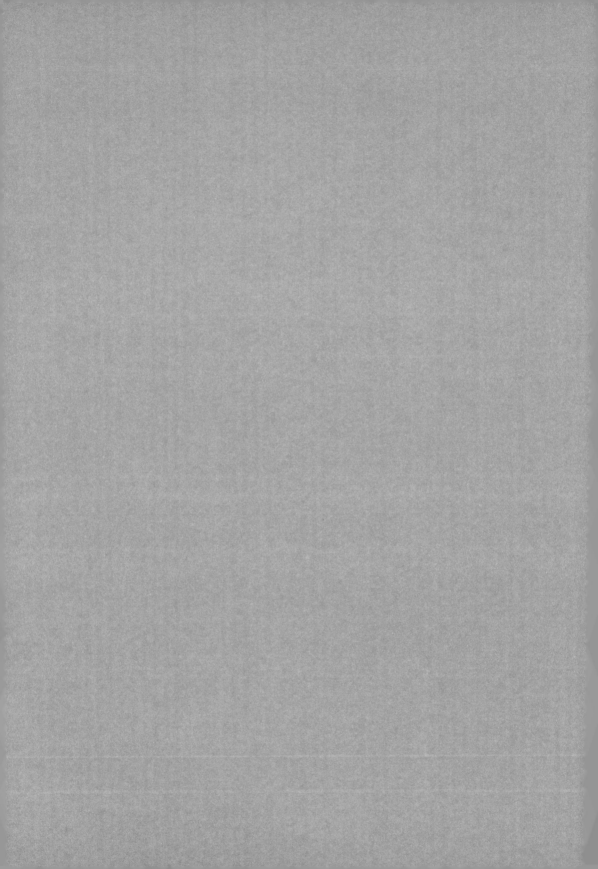

設計，自無形至有形；是意念的引放，

是夢想的轉化……

設計，隨著時代的演變而變化，

設計，擴寬生活審美與藝術視野。

《迎接21世紀來臨》紀念卡
上海公共交通卡
Miliennium Commemoratine Card,
Shanghai Public Transportation Card, 2000

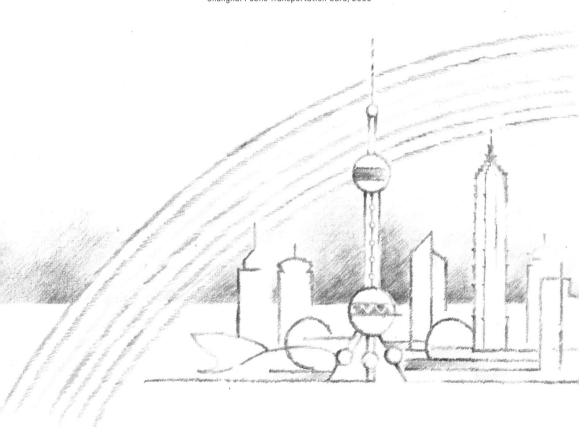

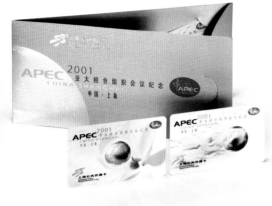
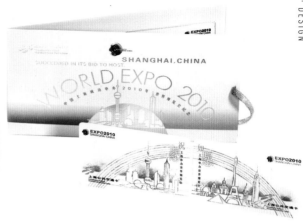

2001年APEC上海經合組織會議紀念套卡
上海公共交通卡
APEC Commemorative Cards, 2001
Shanghai Public Transportation Card

《祝願 · 如願》2010年上海申辦世界博覽會紀念套卡
上海公共交通卡
Shanghai Bidding World Expo 2010 Commemorative Card, 2002
Shanghai Public Transportation Card

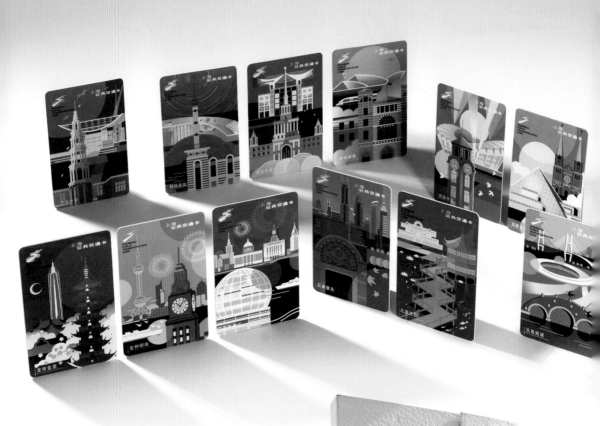

上海，一個古老與現代交織的空間，在百年演變中，
歷史建築與現代標誌性建築景觀比鄰而立。
一套十二張的紀念套卡，在2000年特別以上海多個
歷史建築與現代建築地標為藍本，透過藝術版畫的
表現手法，譜寫了一曲新舊交織的樂章。

《上海今昔》紀念套卡　上海公共交通卡
Yesterday & Today, Shanghai Public Transportation Card, 2001

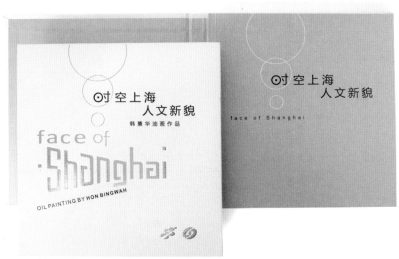

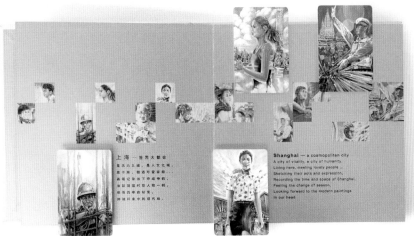

上海公共交通卡邀約設計一套城市主題紀念卡，
以常見的人物結合當下的建築景觀，
繪出今日的上海面貌。他們在我們身邊擦身而過，
也許我們也是他們。

《時空上海·人文新貌》上海公共交通卡/上海都市旅遊卡聯合發行
Face of Shanghai, 2019 / Shanghai Public Transportation Card

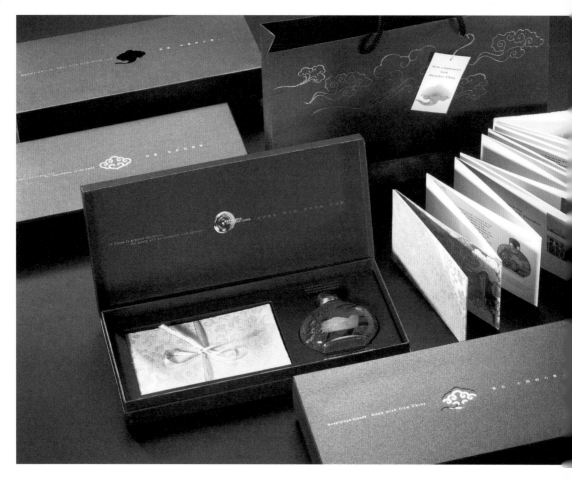

禮盒以寓意吉祥的"祥雲"作為主要圖形，內盒"如意"圖案祝願
"世界和平、事事如願"。
盒內有一個內繪鼻煙壺，以及一本以白龍紋綢緞裝裱的小冊頁，
介紹內繪鼻煙壺的《清明上河圖》局部，原為中國北宋時期商貿博
覽會的雛形，表達中國商貿博覽文化的悠久歷史，從而帶出上海申
博具備深厚的文化傳承及雄厚的經濟實力。

上海申辦世界博覽會禮品包裝系列
World EXPO 2010 Shanghai, 2002

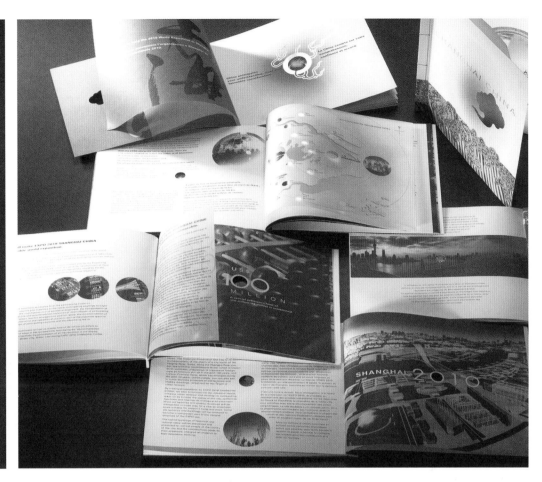

2002年11月在摩洛哥、蒙地卡羅申博陳述會議上使用的一本資料冊。
以中國傳統線裝裝釘,其"祥雲"和"如意"圖形,
展示中國的傳統文化精神與上海的申博實力。
內頁以一系列數字為設計元素,表達包括百分之九十的
中國人民支持申博,展望2010年的世博將有七千萬的參觀人次,
附錄中國設立一億美元援助基金幫助有需要國家參與。

上海申博資料冊
Shanghai EXPO 2010 Information Brochure, 2002

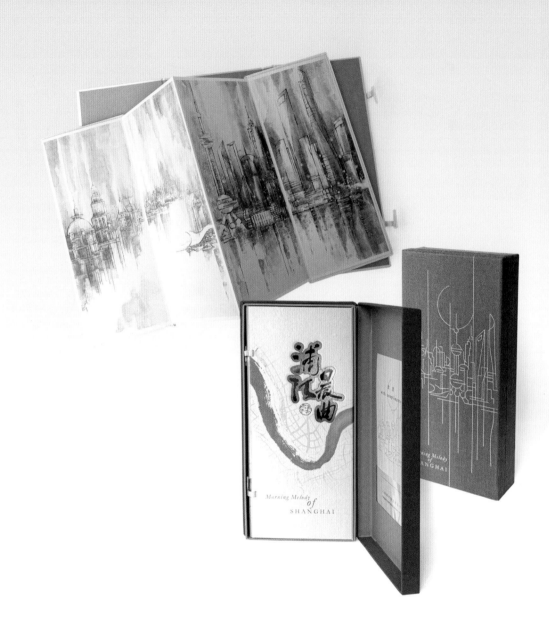

上海城市規劃展示館以館藏水墨畫《浦江晨曲》
用宣紙高精複製，作為典藏紀念冊。打開禮盒，
展現屏風折式的揮灑水墨，繪盡百年風華上海，
古今輝映的建築共譜和諧樂章。

《浦江晨曲》典藏紀念冊　上海城市規劃展示館
Morning Melody of Shanghai Collection Album, Shanghai Urban Planning Exhibition Center, 2016

上海是中國的經濟中心，國際金融航運中心，
也是著名國際旅遊目的地和文化交流中心。
《魅力上海》都市旅遊卡，以簡潔現代詩意繪畫
展示上海的城市風貌；持卡可乘坐各類公共交通遊覽申城。

《魅力上海》旅遊紀念卡　上海都市旅遊卡
Shanghai City Tour Card, 2020

"世界攝影家看上海"是紀念
上海解放五十週年和慶祝中華人民共和國
成立五十週年的重大活動，
由上海市人民政府新聞辦公室和世界華人
攝影學會主辦，並出版《上海印象》。
此攝影集作為"財富"全球論壇的
與會者禮品及上海政府的對外宣傳畫冊。

《上海印象》　"世界攝影家看上海"攝影集
Image of Shanghai in the Eyes of World Photographer 1999, Photography Album

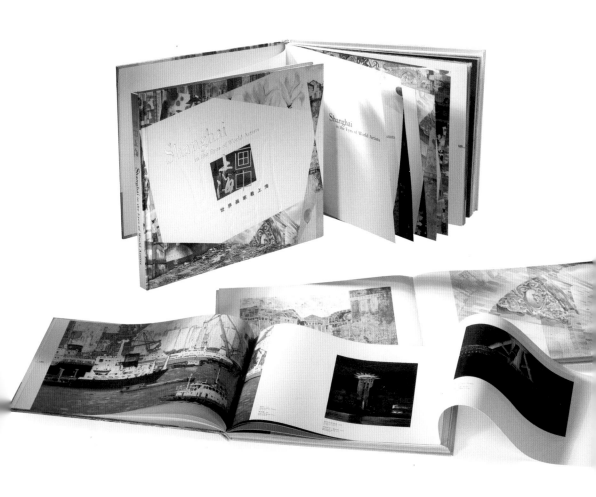

《畫中上海：世界畫家看上海》　上海市人民政府新聞辦公室
Shanghai in the Eyes of World Artists 2002, Works Collection Painting Album Information Office of Shanghai Municipality

《輝煌歷程》 上海市人民代表大會設立常務委員會四十周年畫
A Glorious Journey: The 40th Anniversary Album of the
Establishment of the Standing Committee of the Shanghai
Municipal People's Congress

《致敬新時代》 慶祝新中國成立七十周年
陶瓷藝術原創作品展畫冊 上海陶瓷科技藝術館
Celebrating the 70th Anniversary of The founding of The People's Republic of China
Ceramic Art Exhibition Album / Shanghai Cermaic S&T Art Museum, 2019

《明燈》　慶祝中國共產黨成立一百周年　陶瓷精品創作設計大展畫冊　上海陶瓷科技藝術館
Beacon Ceramic Art Exhibition Album / Shanghai Cermaic S&T Art Museum, 2021

《遷想錄》　韓秉華藝術展：繪畫、雕塑和設計之外　上海城市規劃展示館
The Reflection, 2015, Hon Bingwah—Painting, Sculpture and Design Works Album

"遷想妙得"是東晉畫家顧愷之在
畫論中提出的創作真諦。
意為轉移演變想像的空間和審美觀照,
才能有意想不到的藝術收穫。

RED-PRINT

Propaganda Posters Tell the Stories of New China

HON BINGWAH

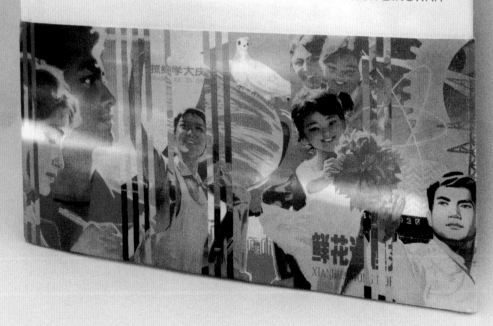

通過《虹圖》這本書冊，
把畫家所創作的具時代性、藝術性作品，
如一幕幕視覺史詩般呈現出來，
讓我們一起回顧新中國走過的征程！

《虹圖：宣傳畫與新中國的奮進》
韓秉華著　藝術國際出版社
Red-Print, Propaganda Poster Tell the Stories of New China, 2019
Author: Hon Bingwah, Art power International Publishing

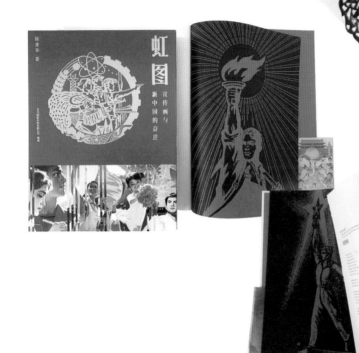

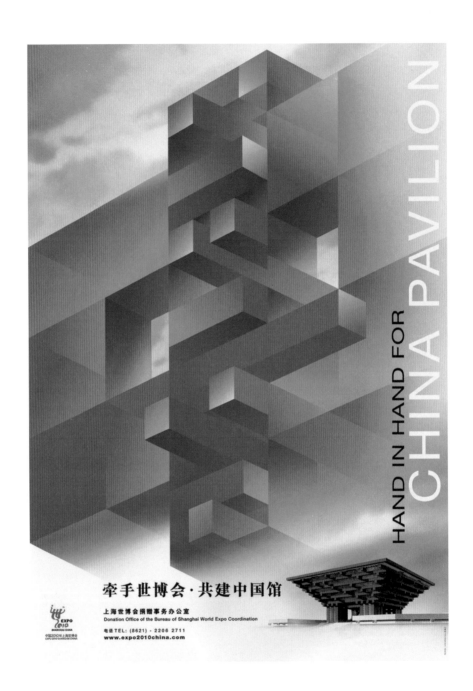

《中》 上海2010年世博會共建中國館海報
Shanghai 2010 World Expo China Pavilion, Poster, 2009

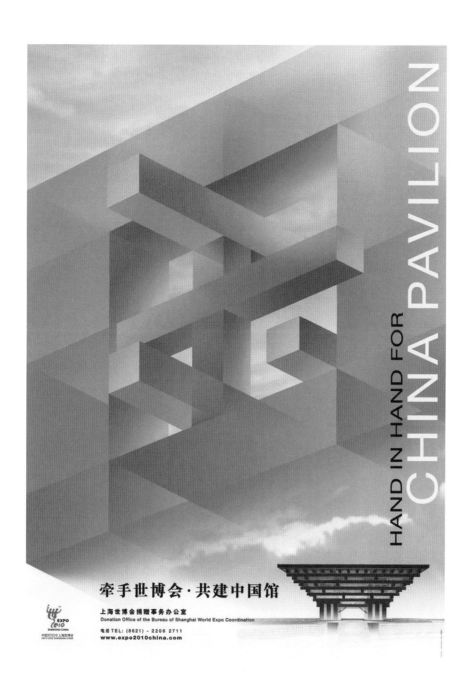

《國》　上海2010年世博會共建中國館海報
Shanghai 2010 World Expo China Pavilion, Poster, 2009

Grant us an honor and Shanghai will reward the world with more splendor

上 海 如 有 一 份 幸 运
世 界 将 添 一 片 异 彩

EXPO2010
SHANGHAI CHINA
中 国 2 0 1 0 年 上 海 世 界 博 览 会

中國2010年上海世博會主題是
"城市，讓生活更美好"，
在2000年期間以"城市手牽手，世界心連心"為核
心，以世界的城市建築簡化圖形為視覺元素設計了
"上海如有一份幸運，世界將添一片異彩"
的宣傳海報。

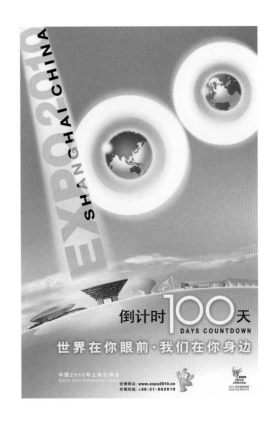

"倒計時一百天"海報則以數字"100"為構想，
內有一對如地球形態的眼睛，
以"世界在你眼前，我們在你身邊"為傳達概念。

上海2010年申辦世博會海報
Shanghai Bidding 2010World Expo, Poster, 2001

上海2010年世博會"倒計時一百天"海報
Shanghai 2010 World Expo, 100 days countdown, Poster, 2010

中国邮政 CHINA

JOURNALIST'S DAY

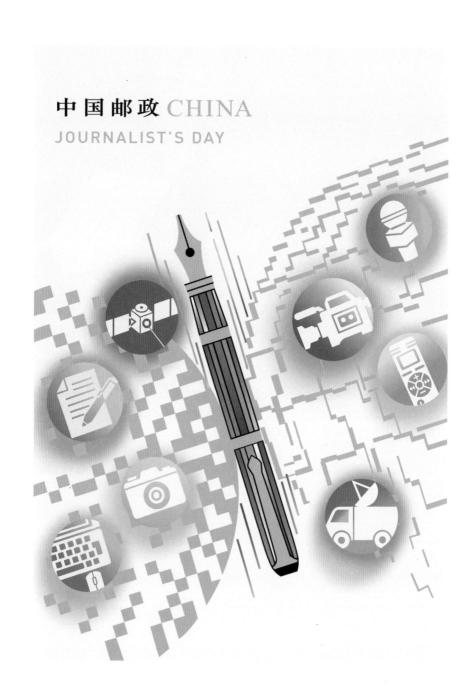

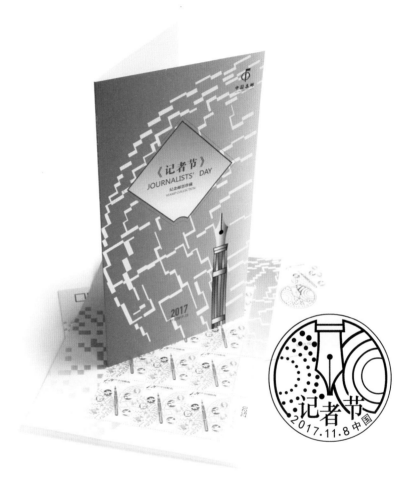

一支古典墨水筆為主要造型，
寓意記者主要以文字工作為主的職業特徵，
左右兩邊是兩個半圓球，
也似蝴蝶翅膀圖形，與鋼筆的組合呈現出
一種放飛的形態。
左邊球體用銀色方塊構成的網絡狀，
右邊球體為點線組合的數字化界面，
隱喻地球和現在網絡體系。
有筆和稿紙、照相機、鍵盤和鼠標、十三號衛星，
也有麥克風、攝像機、錄音筆和地面發射站，
突出了當代記者的工作特點和巨大的社會影響力。

記者節郵票　中國郵政
Journalist's Day, China Post 2017

上海四方俱樂部海報及宣傳冊

Shanghai Grand Club, Poster and Brochure, 1996

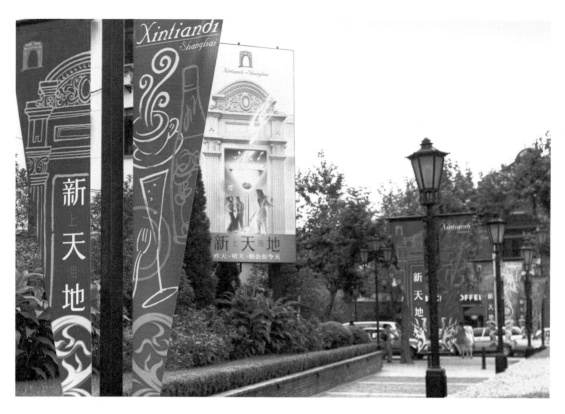

以繽紛的色彩、自由揮灑的線條表現中西文化結合的圖形；
人與物穿梭於石庫門為主體的歷史建築元素中，
凸顯"昨天、明天相會在今天"的主題。新天地為集
餐飲、娛樂、文化的綜合旅遊點。

上海新天地環境、旗飾及海報
瑞安房地產公司
Xintiandi Enviromental Grapgic 2000
Shui On Land

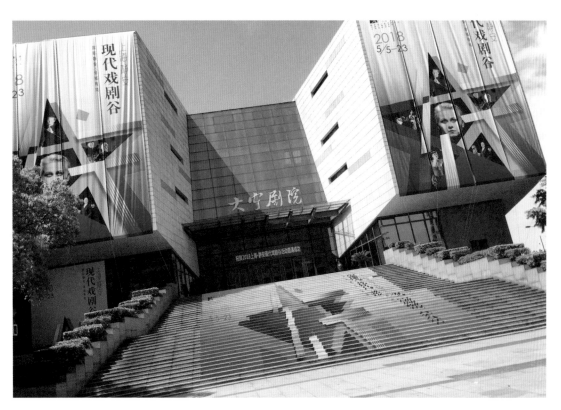

上海靜安現代戲劇谷文化活動，有中外名劇展演、
市場劇場、戲劇大賞等活動，推動"國際靜安"，打造亞洲演藝之都。
2018年的海報主視覺形象為以戲劇谷的星形標誌融入"行"字的
簡化線條構圖，其繽紛色彩體現戲劇谷不斷探索、知"行"合一、
一路前行的主題。

上海靜安現代戲劇谷海報裝飾
Shanghai Modern Drama Valley 2018
Poster and Decoration

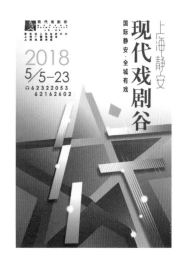

威海TV

SHANGHAI
EADI

SUSAS

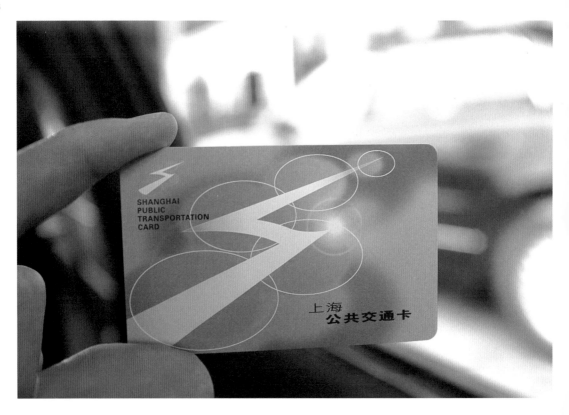

在2000年之際，上海首次發行公共交通卡，
標誌以五個橢圓形構成多個"8"字形，象徵五路達八方，
並有閃電形狀的"S"字穿梭於橢圓中，
表現交通的快捷、付費的方便。

上海公共交通卡
Shanghai Public Transportation Card, 2000

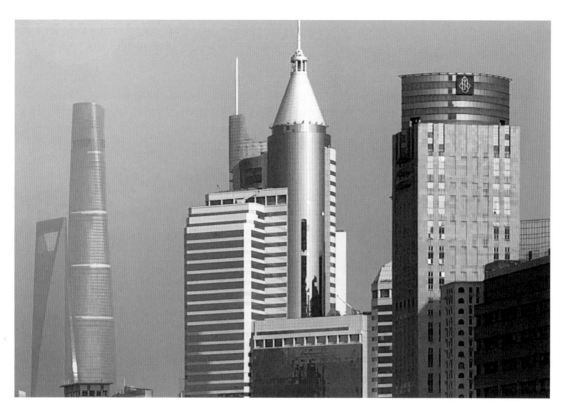

上海廣場是一棟購物與辦公樓的集合體，
是繁華的淮海路上重要地標建築之一。
標誌以建築外型構成"S"字母，以紅色底及白色線條
組合，高懸於大樓幕牆上，遠處可見。

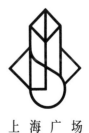

上海广场
SHANGHAI SQUARE

上海廣場
Shanghai Square, 1998

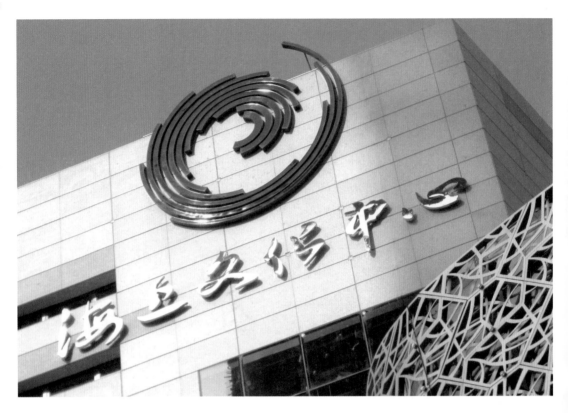

海上文化中心建成於閘北區，2015年後併入靜安區，
"海上"習慣被認為是上海的別稱，又謂"海派文化"。
閘北區曾有水閘調節河道，標誌有"開閘揚波"的典故寓意，
亦恍如"C"字形，如一浪接一浪的文化動力。

上海大寧劇院亦坐落於海上文化中心內，
標誌以點點星光構成"大"字為造型，閃亮著表演藝術的異彩。

上海海上文化中心
Hai Shang Culture Center, Shanghai, 2010

上海大寧劇院
Shanghai Daning Theatre, 2010

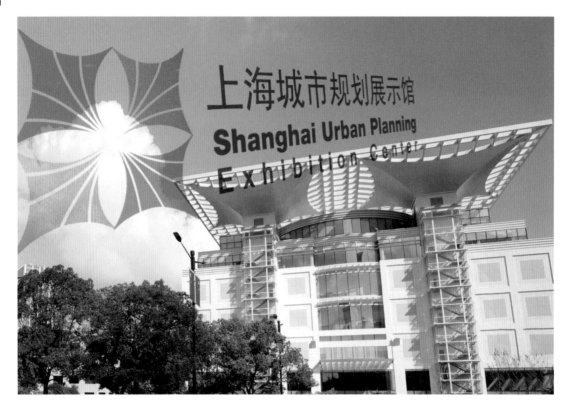

坐落人民廣場的上海城市規劃展示館是都市旅遊亮點，
是展示上海城市建設的重要視窗。
展示館頂部建築如一朵盛開的上海市花——白玉蘭，
館徽設計緊扣寓意，造型展現勃勃生機與活力。

上海城市規劃展示館
Shanghai Urban Planning Exhibition Center, 2012

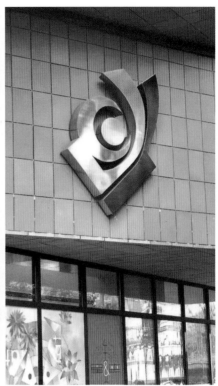

靜安區文化館是展覽和表演的新空間，是市民與藝術
"雙向奔赴"的場域。標誌以天圓地方的包容，
結合"J"、"C"字母，寓意靜安文化，
兩條飄帶如源源不斷的靈感火花，破圈出彩。

上海靜安區文化館
Jingan District Culture Center, Shanghai

標識將"上"和"土"結合,圓形象徵大陽、地球,英文是
"Shanghai"和"Ceramic"的首字母組合,以象徵圓滿、
向上、創意、科技的橙色為基調;輔助圖形引用中國印章形式,
以現代設計呈現,將英文環繞在漢字"陶瓷"周圍;寓意中國
陶瓷文化海納百川和博大精深,也體現了上海陶瓷科技藝術館
的責任與擔當:讓中國陶瓷煥發新海派活力!

上海陶瓷科技藝術館
Shanghai Ceramic S&T Art Museum, 2011

上海申迪集團是上海市政府批准設立的國有企業，
承擔上海國際旅遊度假區的土地開發、基礎建設和產業發展，
負責與美方合資合作，共同建設、管理和運營上海迪士尼主題樂園。
以漢字"申""迪"二字的構成展現中美商業合作，地球內的圖形如
雙人長袖善舞。在藍白綠色彩相間中是藍色星球亦是綠色的文明。

上海申迪集團
Shanghai Shendi Group, 2010

是線與面的錯視組合；

在平面中構築立體，

虛實相生，向無限空間展，

邁向創意的高度……

上海高等教育建築設計研究院
Shanghai Higher Education Architectural Design & Research Institute, 2021

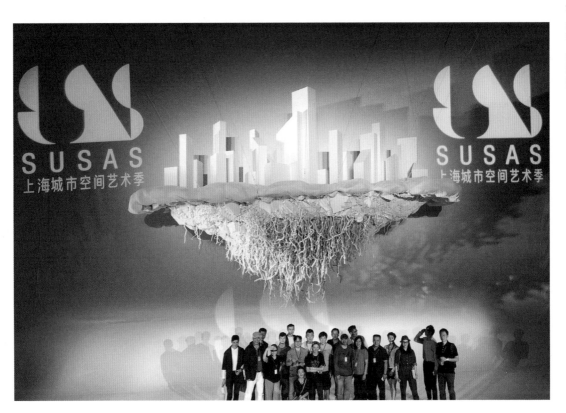

上海城市空間藝術季以"文化興市，藝術建城"為理念，
是"國際性、公眾性、實踐性"的城市空間藝術活動。
標誌以"Shanghai Urban Space Art Season"的首字母
SUSAS組成，由半圓、圓形與幾何直線，構成立體空間
感造型，色塊象徵陽光、藍天、綠化等城市空間。

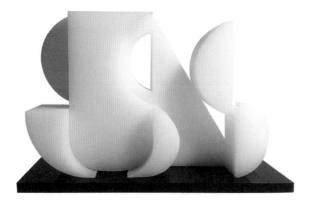

上海城市空間藝術季
Shanghai Urban Space Art Season, 2015

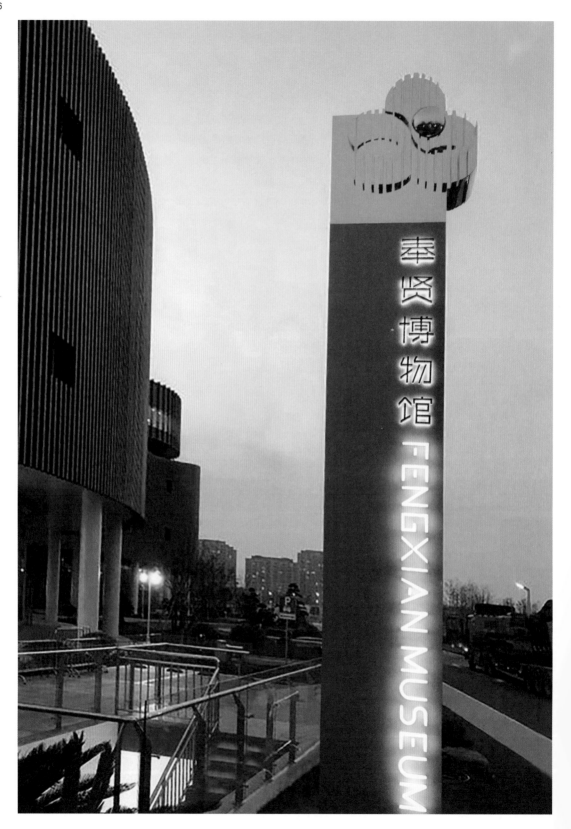

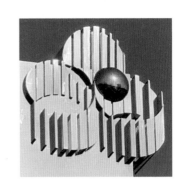

六千年前上海之南的奉賢依海而生，逐漸成陸，數千年來
歷代聖賢相序，最終形成奉賢的歷史痕跡。
奉賢博物館新館在波光粼粼的金海湖邊於2019年落成。
新標誌建基於奉賢博物館"品"字形建築特徵，
並以漸變線條構築組合，反映其現代建築風格。
上升的圓形既如旭日亦如珍品，
有"大珠小珠落玉盤"的傳統意境。

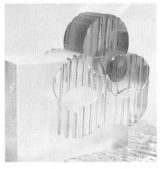

上海奉賢博物館
Shanghai Fengxian Museam, 2019

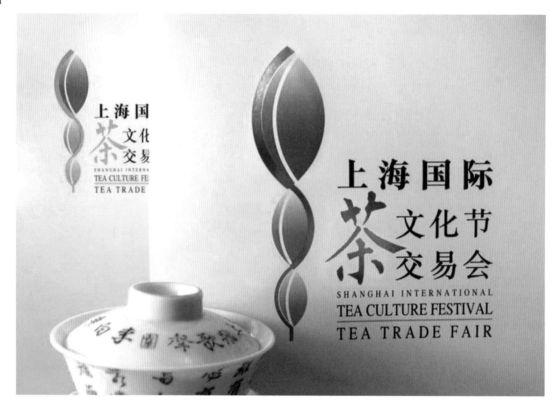

以三個由小到大的橢圓形和"S"形相交融，
演變出三片茶葉瓣由小至大，翩然而上散發清雅的茶香。
標誌由嫩黃翠綠再到藍綠表示茶葉由嫩葉成茶的過程。

上海國際茶文化節
Shanghai Tea Culture Festival, 2008

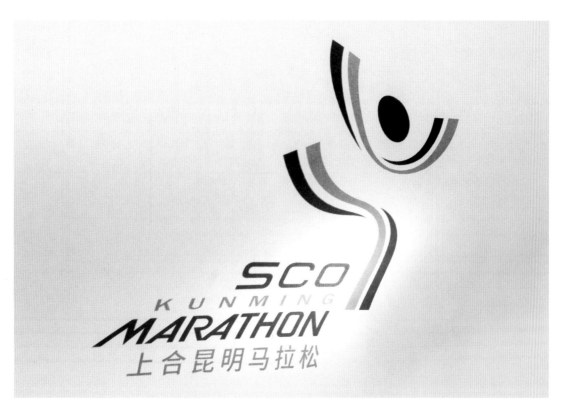

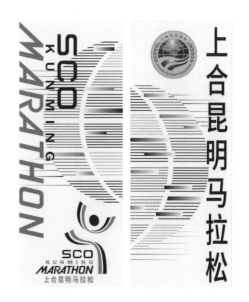

飄動的綢帶寓意"一帶一路",人形圖案步伐飛揚,
張開手臂邁向上合組織的城市,一站一站,
從起點到終點。

上海合作組織昆明國際馬拉松
Kunming Marathon, 2018

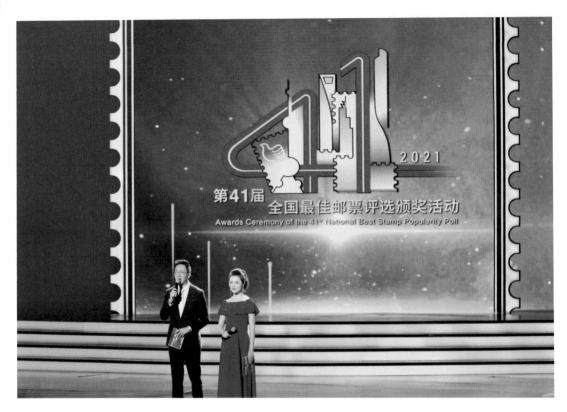

上海市主辦的"第四十一屆全國最佳郵票評選頒獎活動"的標誌是數字與郵票組成的城市天際線的剪影。

"上海市人大設立常委會四十周年"的標誌展現了閃亮紅星照耀下走過的輝煌歷程。

上海市人大設立常委會四十周年, 2014
The 40th Anniversary Album of the Establishment of the Standing Committee of the Shanghai Municipal People's Congress

第四十一屆全國最佳郵票評選頒獎活動
Awards Ceremony of the 41st National Best Stamp Popularity Poll, 202

數字是奇妙的；從古印度起源，因阿拉伯人經商而普及至國際通用的符號，
生活都離不開阿拉伯數字，數字作為設計構成元素可以變化多端。
近年在上海亦以數字記號設計了多個有意義的圖形。

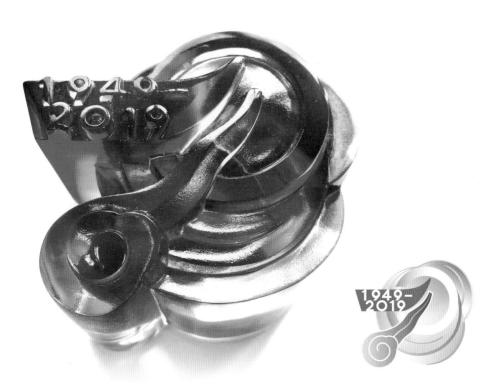

《七十·里程》是祥雲、如意與壽桃的元素
組合成數位"70"，祝願國家邁向瑞祥里程。

《七十·里程》　Milestone, 2019

以"百年"兩個漢字結合，設計成穩固的長城圖形
的立體效果，以慶祝中國共產黨成立一百周年。

慶祝中國共產黨成立一百周年
The 100th Anniversary of the Founding
of The Communist Party of China, 2021

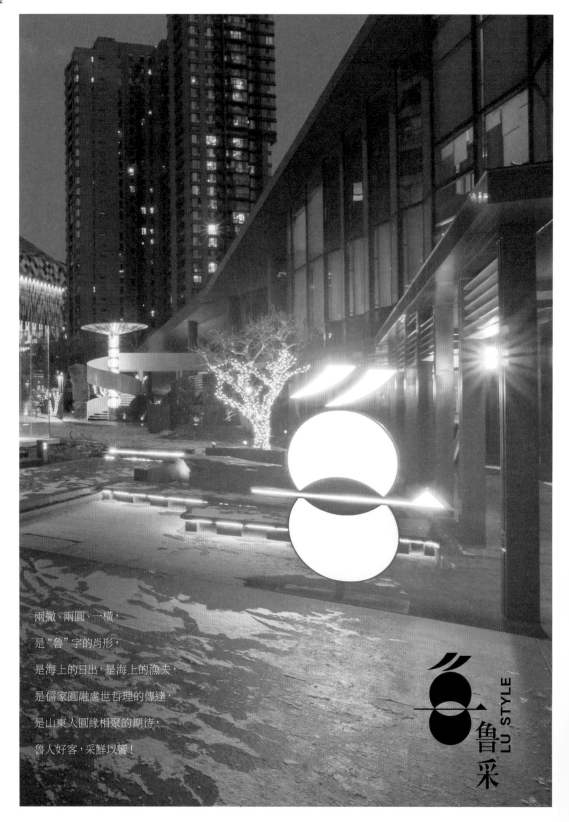

兩撇、兩圓、一橫，

是"魯"字的肖形，

是海上的日出，是海上的漁夫，

是儒家圓融處世哲理的傳達，

是山東人圓緣相聚的期待，

魯人好客，采鮮以饗！

魯采 LU STYLE

威海電視台
Wei Hai TV, 2000

濟南今朝酒業
Jinan Jinzhao Liquor Co., 2022

魯采美學餐飲
lu Style, 2016

采采鮮餐飲集團
Caicai, 2019

中國長城葡萄酒
Greatwall Vineyard, China,2001

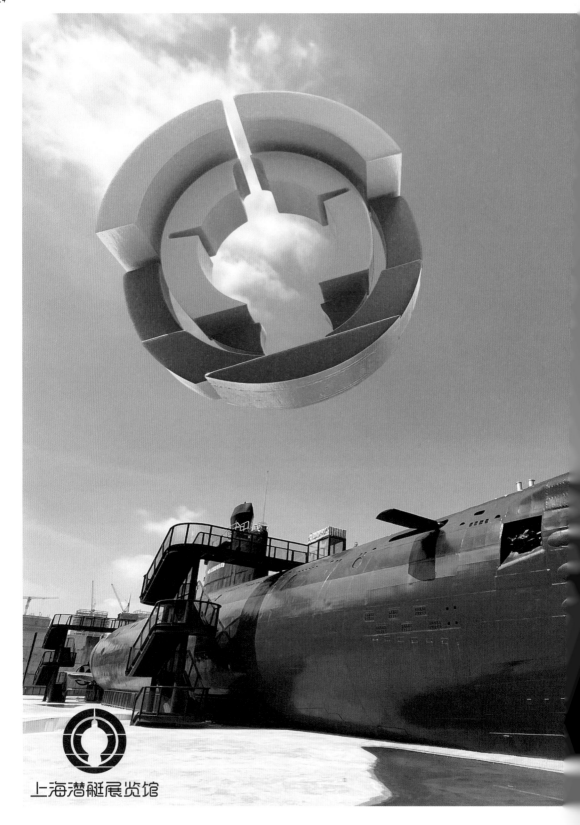

上海潜艇展览馆

潛龍騰淵 · 博覽新瞻

上海潛艇展覽館位於黃浦濱江,
原上海"里灘"區域,是中國近
代民族工業的發祥地。
標誌以"融匯 · 激發"為理念,
將漢字"里"抽象化,並融入潛
艇、同心圓和按鈕等元素,體現
"長城191號"潛艇退役榮歸里,
承擔愛國主義和國防教育使命。

標誌以上海藍和海軍藍進行交
替配色,既體現潛艇上升下浮的特
點,又展現潛艇的神秘魅力。

上海潛艇展覽館
Shanghai Submarine
Exhibition Center, 2023

健生成長匯
J S Growth, 2023

采藝術空間
Uart space , 2022

3 DIMENSIONAL

立體在空間中呈現的不單是靜止的造型，

在視覺遊觀下形成韻律、魅力、生命力⋯⋯

體量滲透著思想與文化內涵。

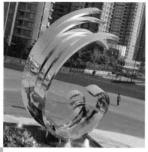

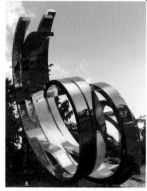

THE RHYTHM...

錚錚光亮的弧線，在空間凝練優美的旋律和氣勢，
如波如浪的造型，折射出"開閘揚波"的典故寓意，
滾滾飛揚的立體"C"字形曲線，猶如一浪接一浪的
上海文化蓬勃發展景象。

《海揚波》　不鏽鋼　上海海上文化中心
Rhythm, Stainless Steel, 9×6.5×2m, 2011
Hai Shang Culture Centre, Shanghai

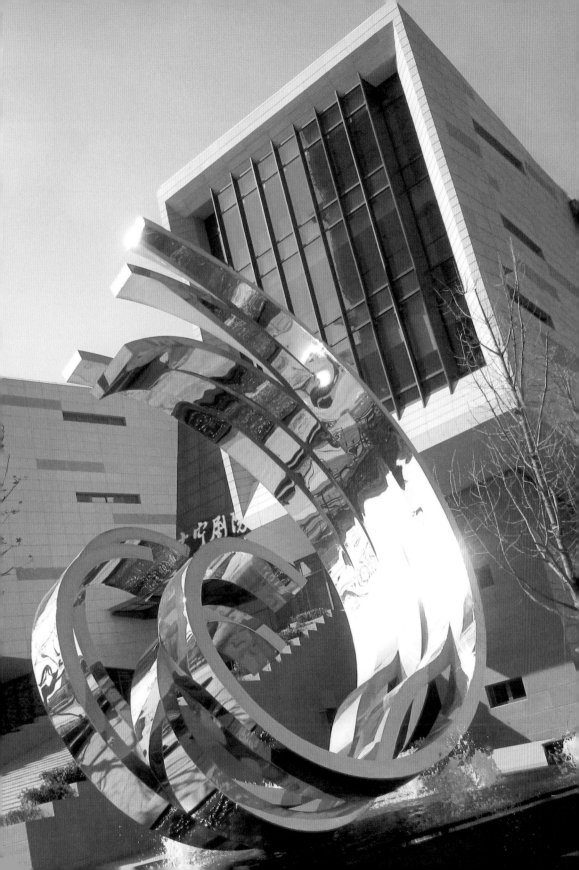

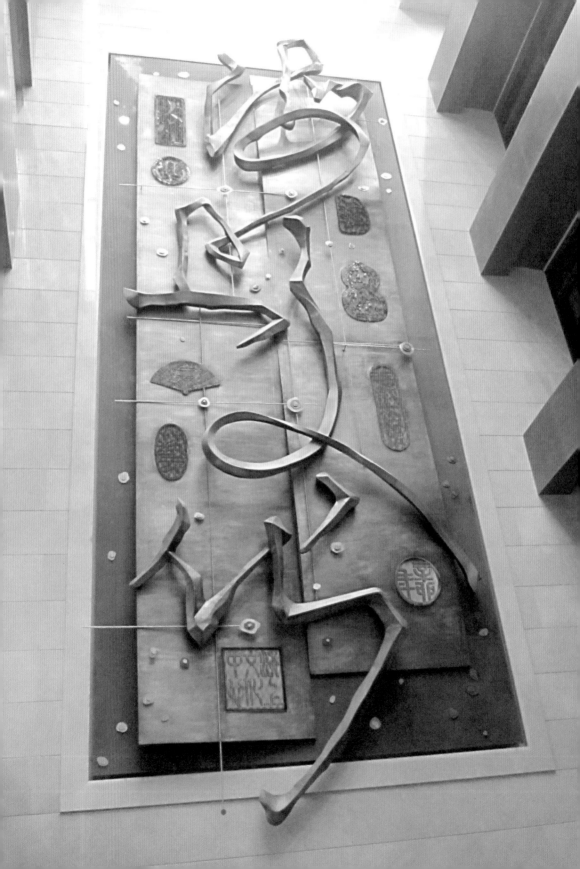

SHANGHAI CULTURE...

恍如在空中飄下的起伏揮金卷軸中，在舞動飛揚的筆勢，
如紫銅鍛造的書體，遊走於流光溢彩造型各異的琉璃
肖形印章之間，建立海上文化中心的多姿多彩氛圍，
大型壁畫彰顯上海海納百川的精神氣魄。

《海上文化》　紫銅、玻璃　上海海上文化中心
Shanghai Culture, Bronze, Glass, 12.6×5.4m, 2010
Hai Shang Culture Centre, Shanghai

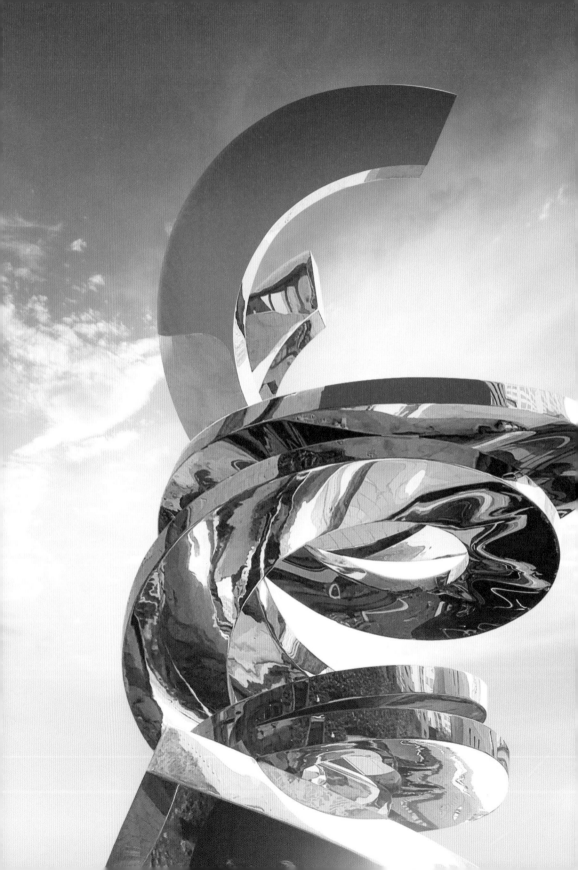

地之方、天之圓，

萬象蘊容；

流轉舞動，圓融博大，

蓄勢待發，順勢而升。

滬上文化，兼容並蓄！

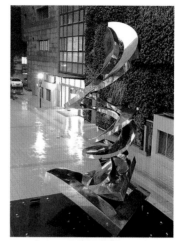

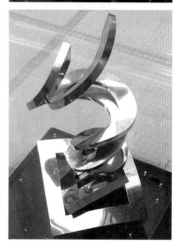

S U B L I M A T I O N . . .

上海靜安區文化館中庭雕塑。

立意於天圓地方概念，

以上圓下方的造型結構，

展現文化寓意，追求向上精神，

呈現蓬勃發展的文化底蘊和內涵。

《昇騰》　不銹鋼　靜安區文化館
Sublimation, Stainless Steel,
5.5×3.2×3.1m, 2017
Jingan District Calture Center

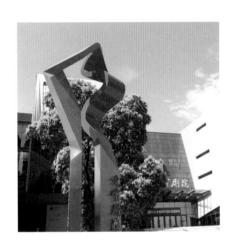

B L O O M I N G . . .

雕塑坐落於上海大寧劇院廣場，
恍如一株在城市文化土壤中萌芽而出、
生生不息的藝術花樹，
恍如心形的構成，如雙手鼓掌，向演藝者致敬。
不銹鋼材質上添上藍色及紫色與天空融為一體，
觀者在移動中產生旋律感，此刻天地交融。

《出彩》　不銹鋼烤漆　上海大寧劇院廣場
Blooming, Stainless Steel, Shanghai Daning Theatre, 2016

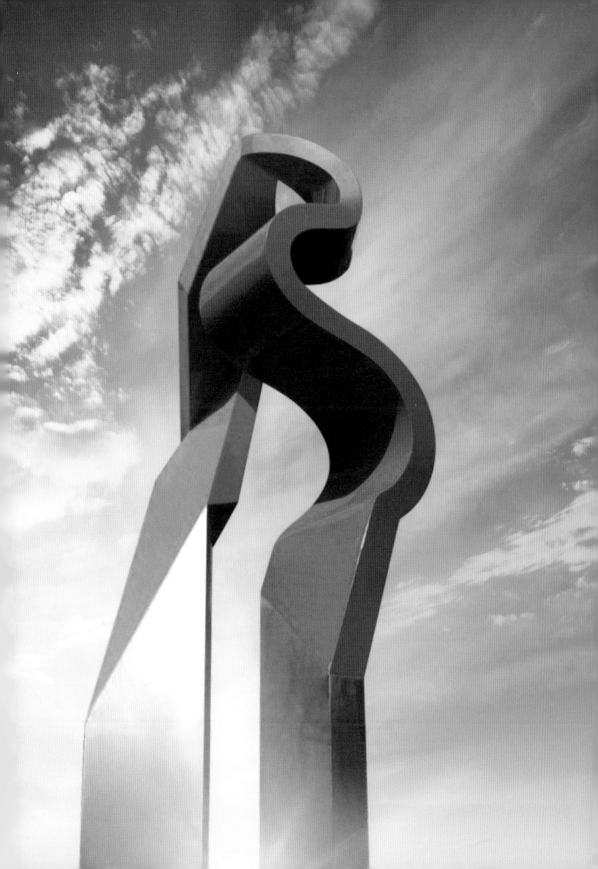

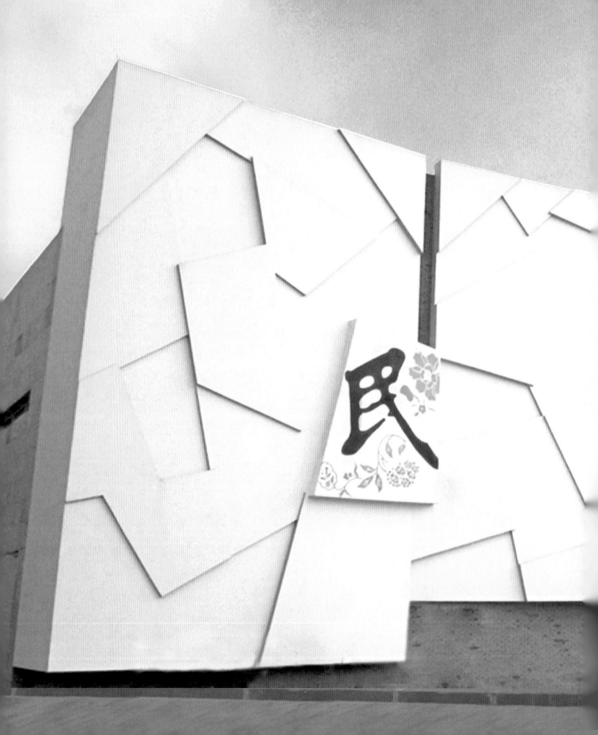
FLY HIGH...

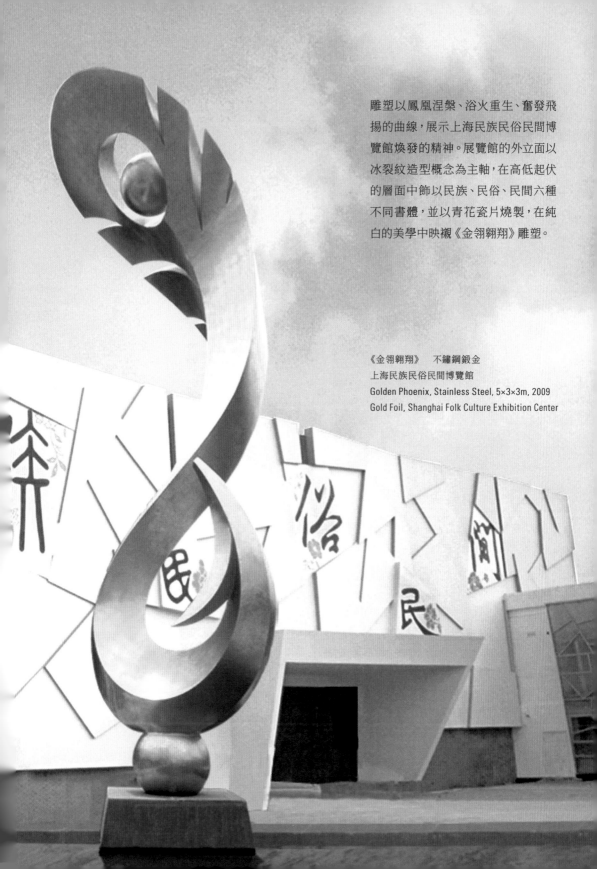

雕塑以鳳凰涅槃、浴火重生、奮發飛揚的曲線，展示上海民族民俗民間博覽館煥發的精神。展覽館的外立面以冰裂紋造型概念為主軸，在高低起伏的層面中飾以民族、民俗、民間六種不同書體，並以青花瓷片燒製，在純白的美學中映襯《金翎翱翔》雕塑。

《金翎翱翔》　不鏽鋼鍛金
上海民族民俗民間博覽館
Golden Phoenix, Stainless Steel, 5×3×3m, 2009
Gold Foil, Shanghai Folk Culture Exhibition Center

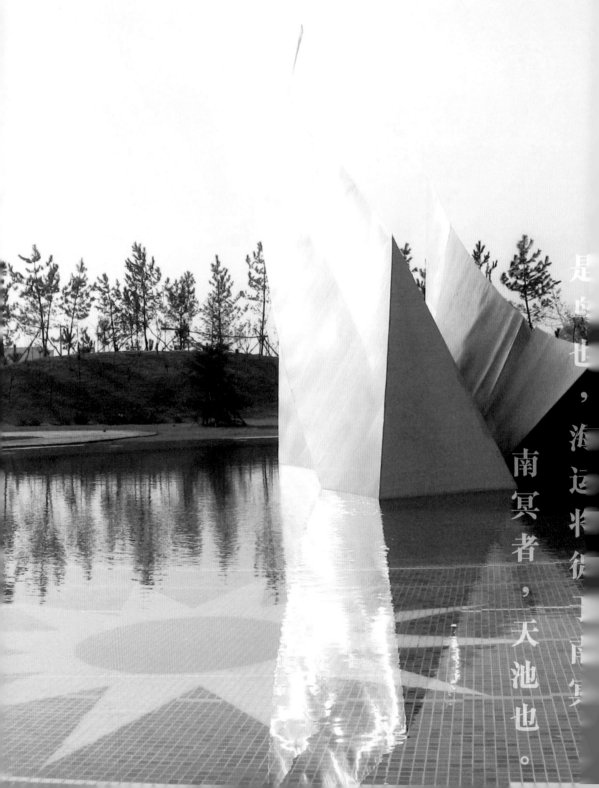

是鸟也，海运半徙「南冥」。南冥者，天池也。

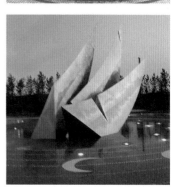

鵬之背，不知其幾千里也。

化为鸟，其名为鹏。

A HAPPY EXCURSION...

淨雅人才創業中心的廣場雕塑以莊子《逍遙遊》
中的意境哲理"北海有魚，變鯤即鯨魚，再化而為鳥，
其名為鵬亦即鳳，振翼乘風而飛，
越彩雲萬里，而達南海天池"為概念。
雕塑裝置於圓形噴水池中，並飾以日月運行的圖案，
切合人才創業中心的宗旨，
經過努力鍛煉學習，均可成大器。

《鯤鵬》　不鏽鋼　山東威海淨雅人才創業中心
A Happy Excursion-Roc, Stainless Steel, 10×10×5m, 2005
Weihai Trainning Center, Shandong

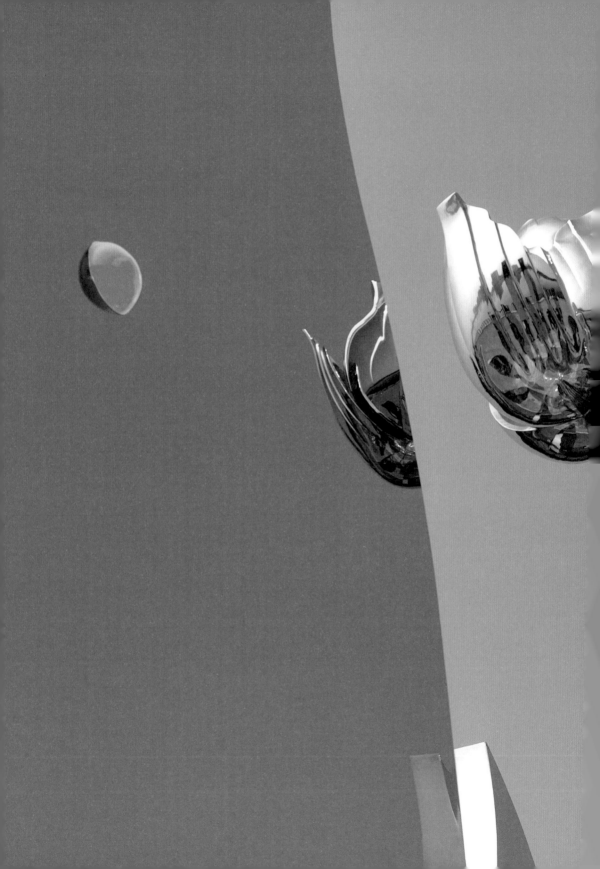

蓮生廉

彌水河畔，亭亭盛開，
中通外直，不蔓不枝，
通達正直之品性，
照見自我，觀心明性。

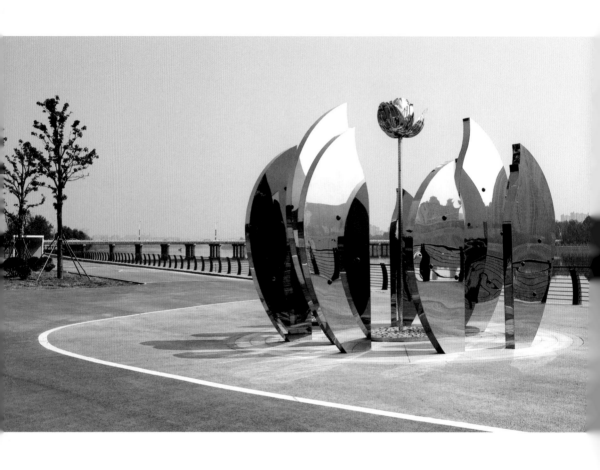

INTEGRITY IN LOTUS . . .

《蓮生廉》不鏽鋼　山東壽光彌河清風公園
Integrity in Lotus, Stainless Steel, 4.3×6×6m, 2023
Shouguang Mishui River Breeze Park, Shandong

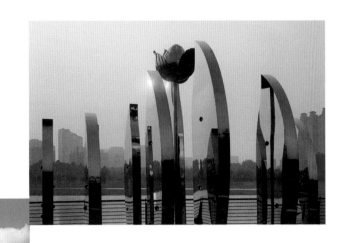

以"蓮生廉"為設計概念，通過鏡面不銹鋼材質的蓮瓣、
蓮花及內嵌"廉"字的水晶球等元素構成一朵
"蓮中有廉、花中有花"主題雕塑。

雕塑晶亮如鏡，亭亭盛開在彌水河畔，穿行其中，
可感受"中通外直，不蔓不枝"的君子通達正直之品性及
"照見自我、觀心明性"的廉潔文化內涵，
更在互動體驗裡傳遞藝術之美、文化之美。

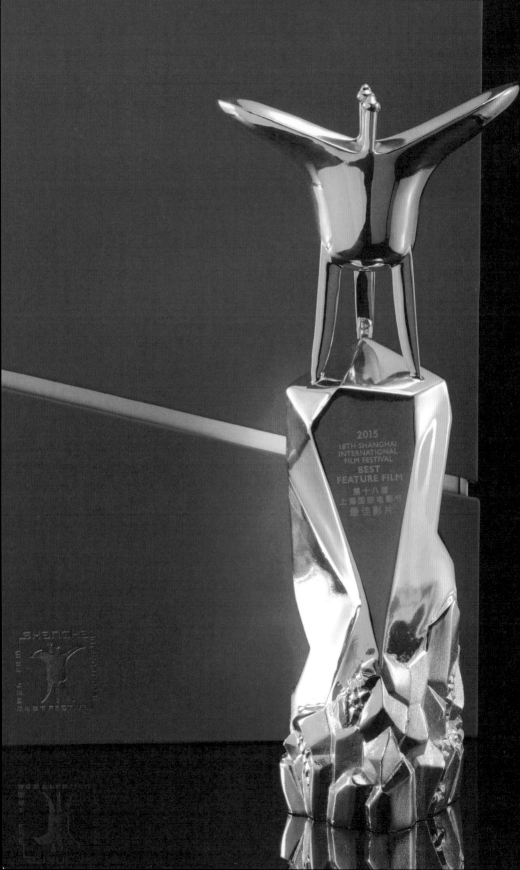

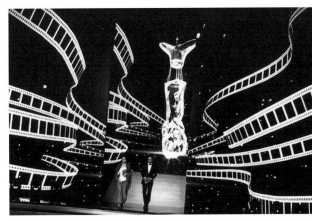

獎杯創意源自明代至尊金爵杯,
基座採用晶石概念,造型取自五行中的土生金。
寓意電影藝術是經過反復雕刻的心血結晶,
飽含電影人的智慧、創新與熱情。

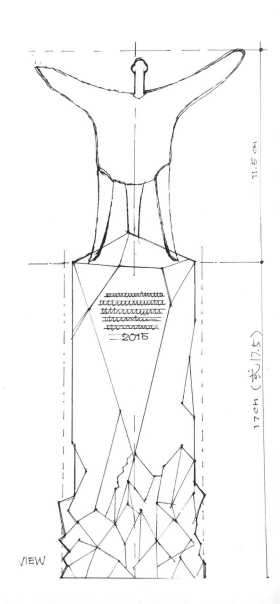

上海國際電影節"金爵獎"
Golden Jue Trophy
Shanghai International Film Festival 2015

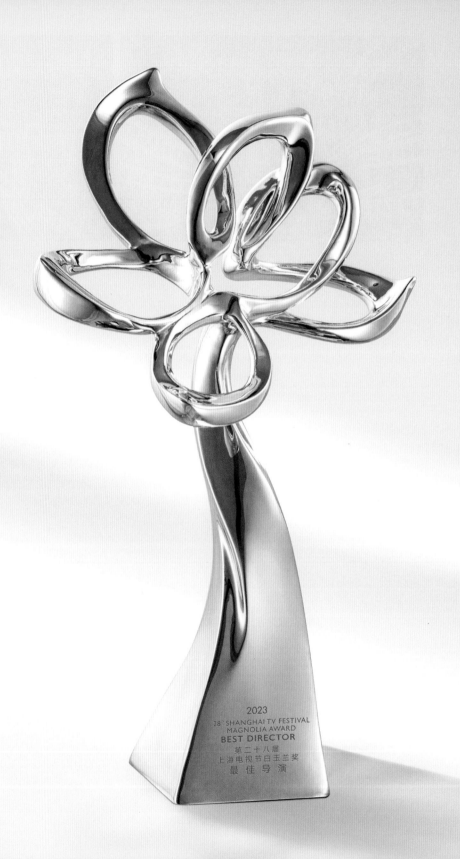

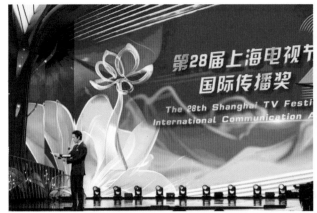

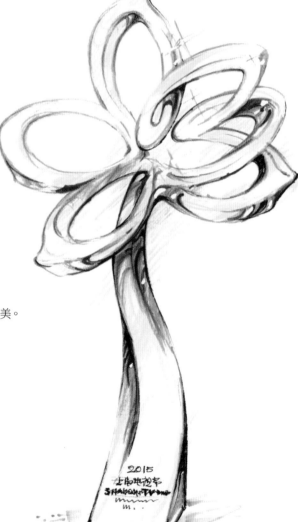

抽象簡練的線條，柔和飄動，
相互穿梭連接成花瓣。
杯體呈"Shanghai"首字母"S"型，流暢而優美。
開放的玉蘭形態，象徵上海電視節展示
多姿多彩的影視文化。

上海電視節"白玉蘭"獎
Shanghai TV Festival Magnolia Trophy 2015

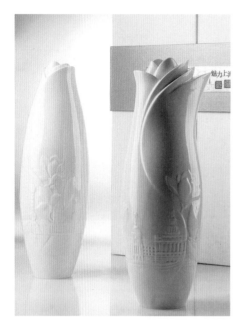

《魅力上海》系列中的《海上玉蘭·和諧明珠》
對瓶，以上海市市花"白玉蘭"為造型基礎，
挺拔修長，柔美剛強，以"S"形的凹凸黃金分割線展現，
同時引入太極圖中的"S"曲線產生和諧感。
《海上玉蘭》圖案以外灘萬國建築為主體，猶如一朵潔白、
淡雅的玉蘭花舒暢伸展；
《和諧明珠》浮雕圖形以浦東金融貿易區為主題，
恰似鮮嫩典雅的玉蘭含苞待放。

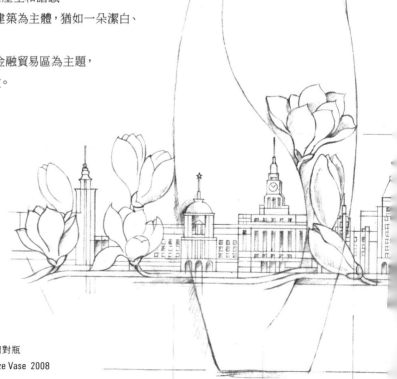

《海上玉蘭·和諧明珠》 高白釉玉蘭對瓶
Shanghai Magnolia Twin Cermamic Glaze Vase 2008

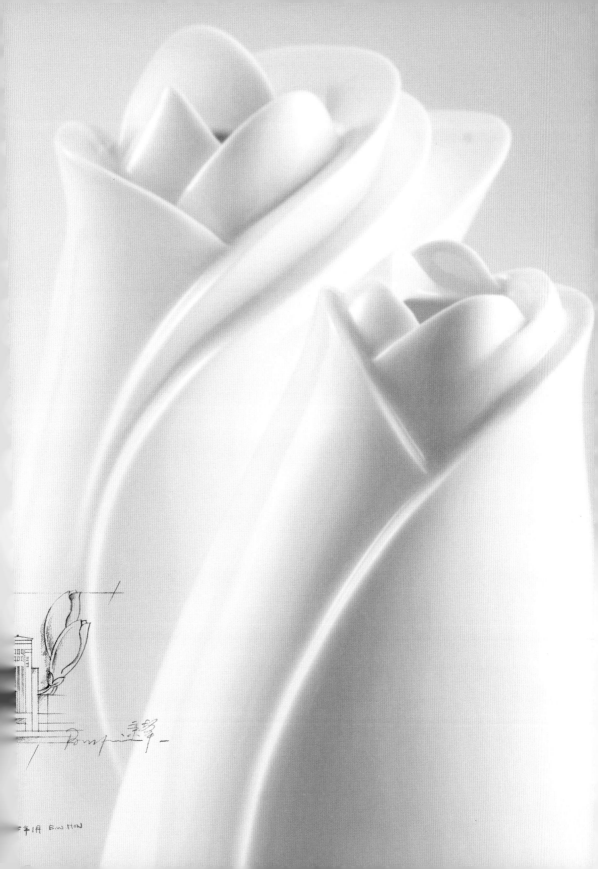

5年1月 B.W HON

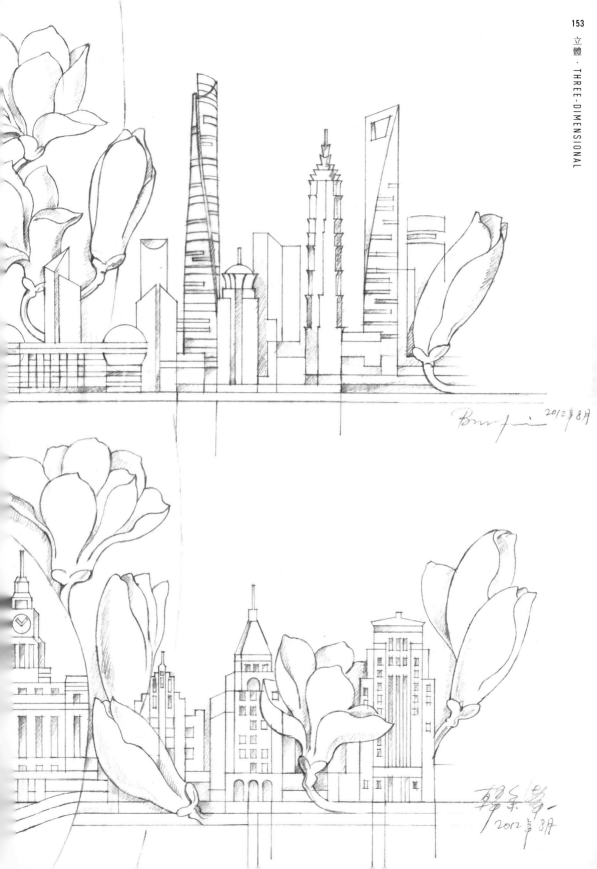

以歷年創作的生肖圖形與繪畫,運用浮雕藝術手法燒製而成的瓷盤,
是對現代生肖文化探索的延續……

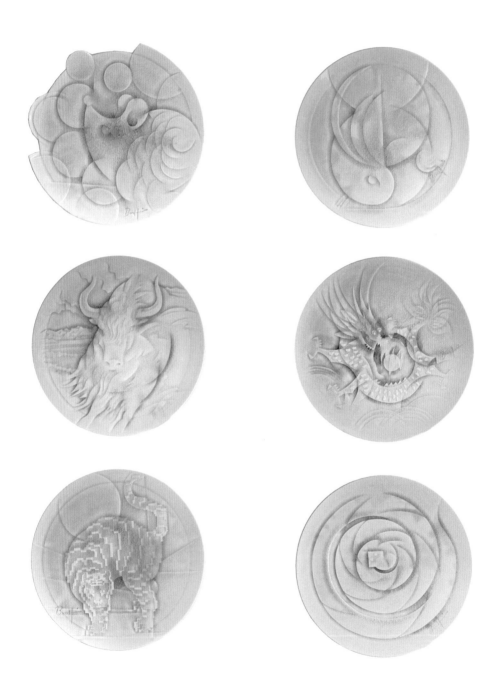

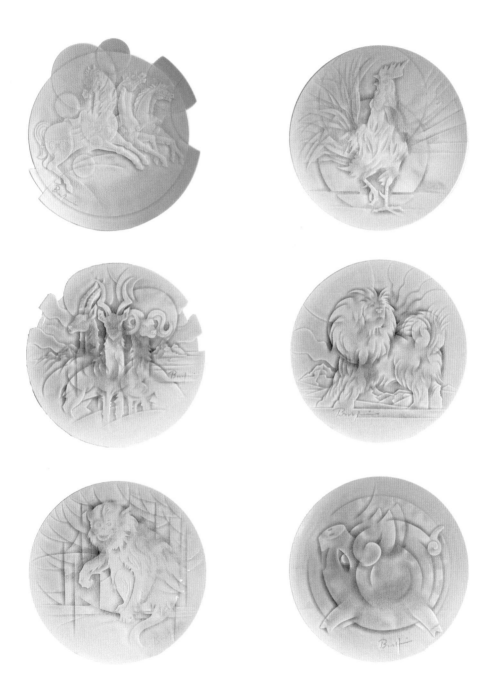

以"圓融"為主題結合書法線條,展現生肖的雕塑造型,遊走抽象與具象間。

潔白如玉的色釉以高溫燒製,使陶瓷溫潤厚重,以臻無華之華之境。

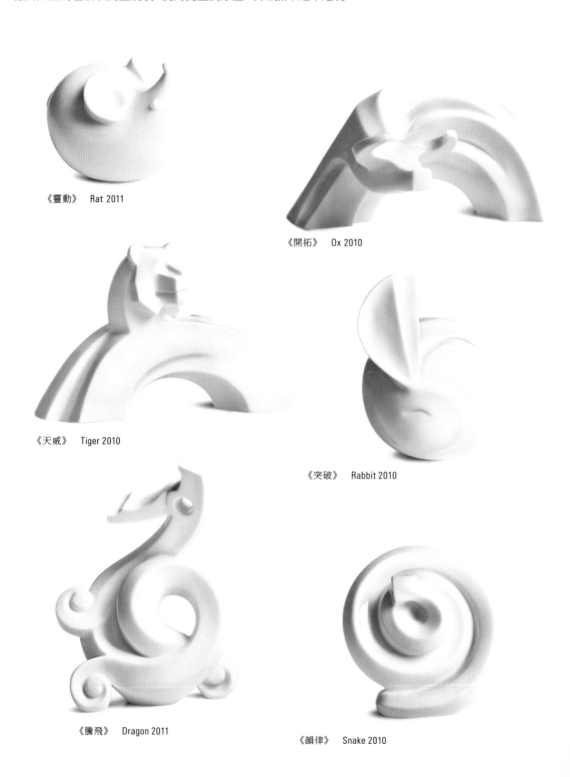

《靈動》　Rat 2011

《開拓》　Ox 2010

《天威》　Tiger 2010

《突破》　Rabbit 2010

《騰飛》　Dragon 2011

《韻律》　Snake 2010

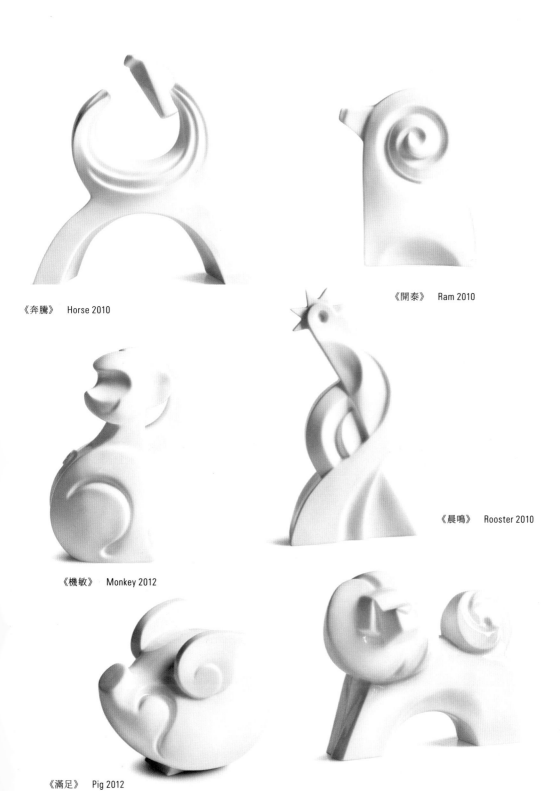

《奔騰》　Horse 2010

《開泰》　Ram 2010

《機敏》　Monkey 2012

《晨鳴》　Rooster 2010

《滿足》　Pig 2012

《忠勇》　Dog 2012

半圓為器的橋形茶壺,是品茶交流、談藝論道的心靈路徑與茶香泉源,
壺銘飾以白金箔燒製晚清梅調鼎茶話聯句:"十畝蒼煙秋放鶴,一池清露曉煮茶",
令人心曠神怡。

茶盤造型以一紙書卷為概念,形如捲起一泓清水,
映出橋形茶壺,自然一體;茶葉罐則以寶塔為造型,塔體飾以中國名茶的印章,
展現中國茶文化的博大精深,芳香源遠;圓方為型的茶杯,以流水行雲,
水光日色為題,水墨寫意呈現藝術與詩意。

《流水行雲藝術茶器》
Flowing Water and Flying Clouds Tea Set, 2014

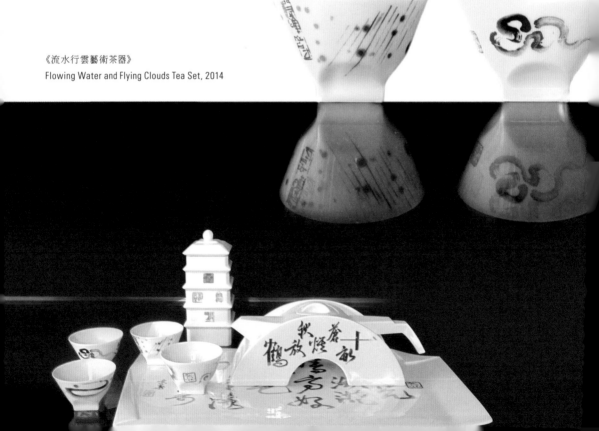

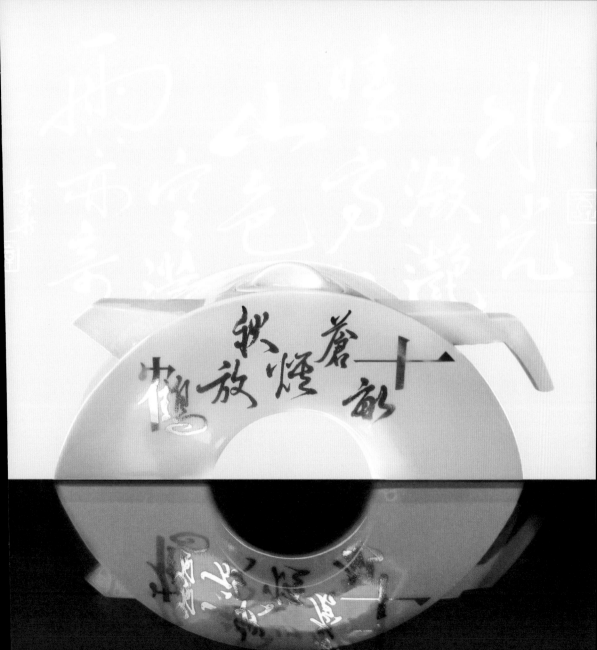

以馬之形，取意象之神韻，
用金屬、大理石、琉璃的材質
表現其駿美之態勢……

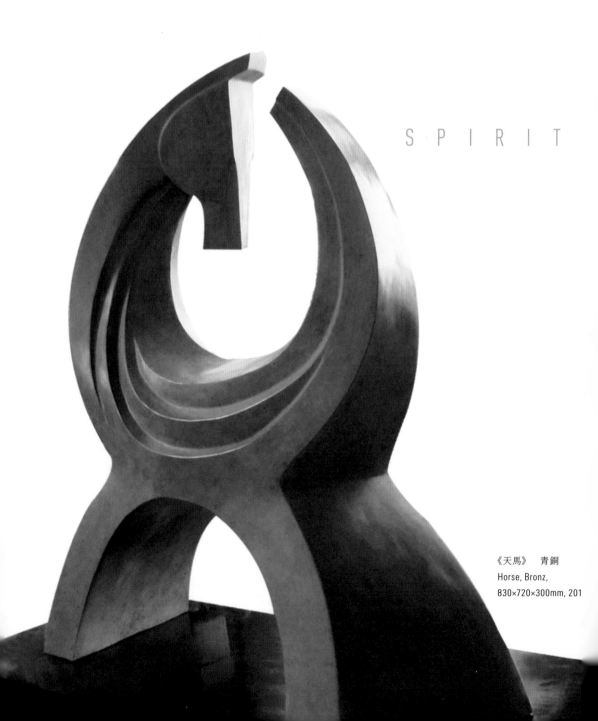

S P I R I T

《天馬》 青銅
Horse, Bronz,
830×720×300mm, 201

O F H O R S E . . .

《前瞻》 大理石
Pioneer, Marble, 580×530×440mm, 2011

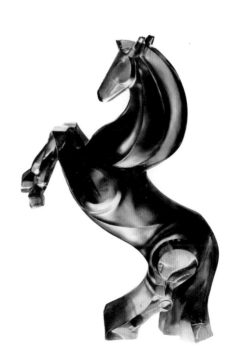

《躍馬》 琉璃
Galloping Horse, Glass, 230×100×350mm, 2011

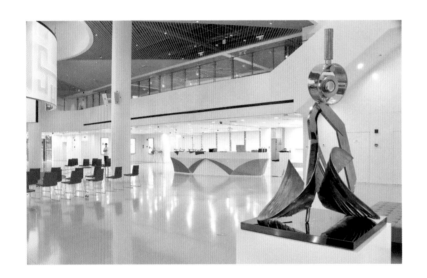

COMPASSES...

歡欣舞動的"人形墨規"在城市空間中揮灑長短有序的線條，
組成動感的"S"立體軌跡，在線條伸展、錯落、交織開合下，
充滿韻律動感，畫出滬上和諧的新藍圖，譜寫白玉蘭的美麗樂章。

《成規》雕塑為上海城市空間藝術季的實踐案例而創作。

《成規》　不鏽鋼　上海城市規劃展示館
Compasses, Stainless Steel, Shanghai Urban Planning Exhibition Center, 1.35×0.85×0.85m, 2015

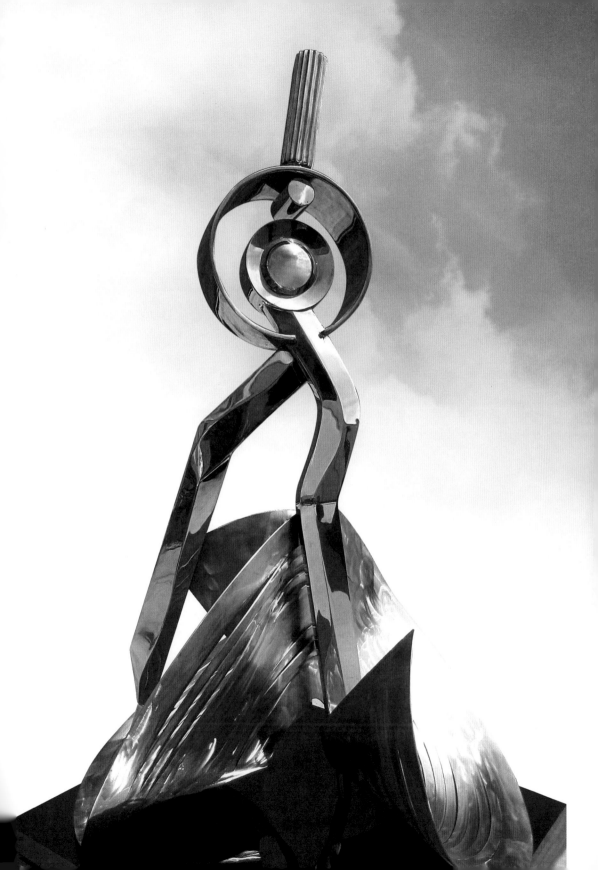

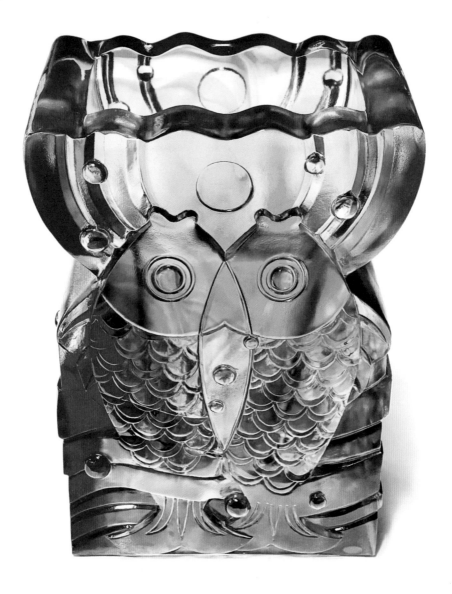

《雙魚》琉璃
Double Fish, Glass, 160×130×240mm, 2009

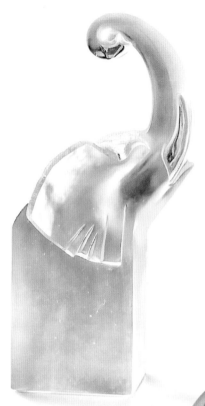

《昇平有象》琉璃
Elephant, Glass, 300×250×520mm, 2017

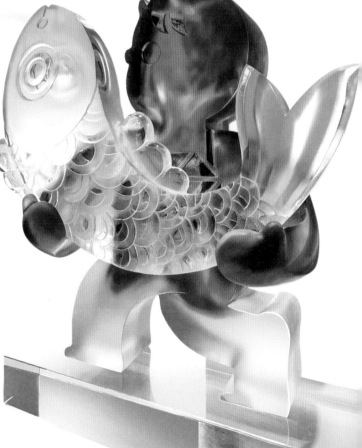

《魚之樂》琉璃
Surplus in Successive Years, Glass,
300×170×410mm, 2019

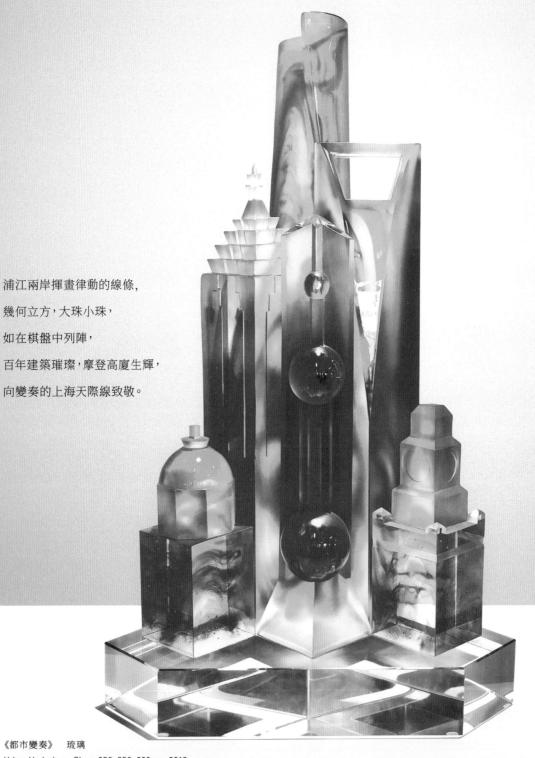

浦江兩岸揮畫律動的線條，
幾何立方，大珠小珠，
如在棋盤中列陣，
百年建築璀璨，摩登高廈生輝，
向變奏的上海天際線致敬。

《都市變奏》　琉璃
Urban Variations, Glass, 350×250×600mm, 2019

WILLING OX...

低頭翹首的孺子牛，富有力量而內斂的
雕塑形態，象徵教育工作者的謙恭善良，
具備學養內涵、清高品格。
獎杯基座以層疊的書本組成，是學習的階梯，
亦讚頌教師循循善誘、傳授知識的愛心。

《孺子牛》　獎座
Willing OX, Trophy Contribution to Educator, Glass
160×170×100mm, 2015

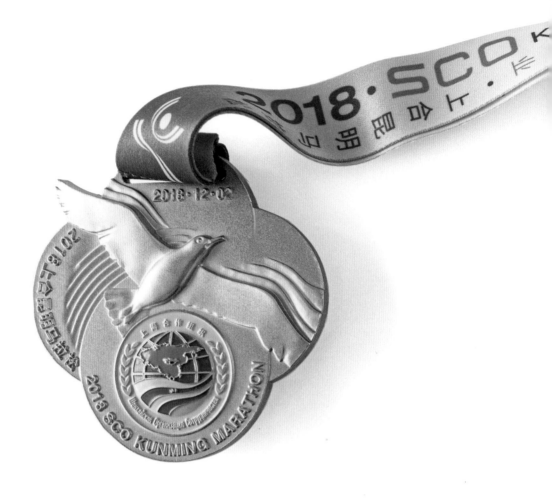

2016年上合昆明國際馬拉松的獎牌以昆明名片——海鷗結合各國長跑
運動員構成M形浮雕圖案，寓意馬拉松。

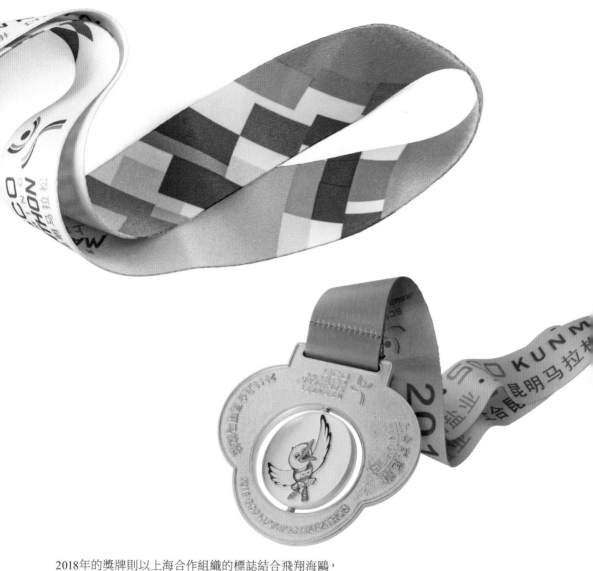

2018年的獎牌則以上海合作組織的標誌結合飛翔海鷗，
體現人與鷗的堅毅精神和春城馬拉松文化。

SOARING...

羨鵬鳥，水擊三千里，振翅扶搖上，禦風而行；
展翼若垂天之雲，仰視蒼穹，遨遊長空，
逍遙雲水間。

《飛揚》　不銹鋼
Soaring, Stainless Steel, 750×460×650mm, 2011

上海，曾是十里洋場，經歷了百年滄桑。

黃浦江畔，萬國建築博覽群鱗次櫛比、屹立輝煌，

盛享"東方巴黎"美譽！

在未踏足上海前，這是我腦海浮現的印象！

時 空 遇 見

韓 秉 華

因 "培 華" 之 名 到 滬

於我來說，能親歷上海近四十年來日新月異的變化、分享城市發展的果實是欣慶的。1984年秋，我作為香港培華教育基金會的講師首次赴上海。"培華"是由李兆基博士、霍英東先生等人在1982年創辦的機構，四十多年來，以"育己樹人"為宗旨，為祖國各行業培育現代化人才。

彼時正處改革開放之初，面對內地室內空間設計人才不足的狀況下，"培華"率先在上海舉辦一個面向全國的培訓班。策劃人之一是出生於上海的香港建築師徐志樑先生，香港著名建築師鍾華楠先生也親自到上海授課，負責協調的是上海建築工程師蔣慧潔女士，學員都是來自全國各地的建築師、工程師等。開班典禮設在南昌路上海科學會堂，會堂的前身是法國學堂，其建築融合了法國文藝復興新藝術運動的裝飾風格，感覺莊嚴典雅。我在這次活動中也遇到了上海市民用建築設計院、現為現代建築設計集團的建築大師邢同和先生並開始交往，上海博物館的建築設計就出自邢先生之手。

兩周多的授課地點與住宿設在浦東。當年的陸家嘴附近，放眼盡是老廠房、農田和鄉鎮的生活社區，車輛回浦西要穿越黃浦江，只有一條打浦路隧道可走。市民來往黃浦江兩岸大多乘坐擺渡船，晨光下的渡輪碼頭，是熙熙攘攘趕著上班的人群。

中國著名古建築園林藝術學家陳從周先生及幾位朋友特意陪我前往神馳已久的外灘，一睹歷史建築群風采。從外白渡橋還能看到架有線纜的有軌電車叮、叮、叮駛過，沿道映入眼簾的是中國銀行大廈，這是外灘唯一一棟由中國建築師設計的。接鄰是非常有特色的尖頂和平飯店、高達十九米的墨綠色方錐體屋頂的沙遜大廈、高拔而鑲嵌有圓形大鐘的江海關大樓、宏偉的匯豐銀行大廈……而典雅的上海總會大樓曾改為東風飯店，1989年上海第一家肯德基美式速食店落戶於此，今天則成為華爾道夫酒店。

外灘矗立的五十二棟大樓，包含了哥德式、羅馬式、巴洛克式、中西合璧式等各異風格的建築共冶一爐，從晚清開始，外灘歷經三個不同時期的發展，在上世紀初基本定型。隨著1986年英國女王國事訪問中國，女王的皇家郵輪"不列顛尼亞"號停泊在黃浦江上，外灘建築群經特別修繕、洗涮和添上燈光照明設計系統，煥然一新，晚上燈光璀璨，呈現另一番風華，回神時光，彷彿有些穿越了。

感悟梧桐葉落的枯榮

上世紀90年代初，上海的房地產發展如雨後春筍。香港嘉里集團在閘北區投資建設"上海不夜城中心"項目，我與蘇敏儀在香港的設計公司參與了宣傳設計工作。這個商業與住宅中心就在繁忙的閘北區上海火車站附近，地鐵一號線不久也開通了該段線。同時，我們還參與了靜安區市中心"四方新城"住宅的平面設計工作。發展集團包括香港東亞銀行、黃英豪律師黃英傑建築師家族，項目坐落在靜安區巨鹿路上，是上海首個以香港式建設的高級住宅，內設俱樂部，有游泳池、網球場和壁球場等設施。

為了更瞭解該地段，我們特別走訪了附近的街道里弄。不遠處是新落成的希爾頓酒店、錦江飯店以及蘇聯式建築風格的上海展覽中心。在茂名南路上的花園飯店，其前身是德國花園總會，1918年德國在一戰中戰敗，被上海法租界公董局沒收改為凡爾登花園，後來更名為法國總會，其內部裝飾散發著浪漫的巴黎氣息。漫步到附近的淮海路，法國品種的梧桐樹掩映著夕陽西下的雲彩光影，在歷史與時空的交錯中，讓我感受到這優雅景致之下，梧桐葉落在上世紀初這段與巴黎香榭麗舍大道齊名的"霞飛路"上的別樣情韻。雖然"霞飛"是法國將軍Joffre的名字，但因為中文譯名太美了，令我暢想到落霞與孤鶩齊飛的意境。

世界攝影家看上海

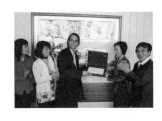

一直以來，國家都在致力於對外貿易正常化，為加入世界貿易組織做著不懈努力。借助1999年在上海舉辦"財富"全球論壇、世界五百強會議的契機，也為紀念上海解放五十周年和慶祝中華人民共和國成立五十周年，上海市人民政府新聞辦公室、上海市人民政府外事辦公室聯合世界華人攝影家學會籌辦"世界攝影家看上海"活動，並出版《上海印象》大型攝影書冊，宣傳上海的城市形象。

組委會邀請到的中外著名攝影家雲集上海，內地有侯賀良、雍和、陳海汶及許志剛先生等，通過一周的拍攝，留下不同視角影像、繽紛多彩的上海瞬間。在楊紹明會長的推薦下，我與蘇敏儀擔任攝影集的裝幀設計，上海市人民政府新聞辦公室焦揚副主任、王建軍處長一起配合我們的工作。龔學平副書記還親自參與照片遴選討論會，讓我們在非常短的時間內完成了設計及印刷工作。這次活動還得到徐匡迪市長簽名頒發的活動紀念證書，攝影集也獲得了首屆對外宣傳出版最高獎——金橋獎。

香港貿發局引領設計展

隨著國家的改革開放與經濟發展,長三角一帶對設計的需求也愈來愈急切。有鑑於此,1998年,香港貿易發展局首次在上海虹橋世貿商城展覽館舉行了以"香港設計齊匯聚,致勝之路攜手創"為主題的香港設計服務博覽會。我作為香港設計師協會主席(1998-2000年),積極推動包括平面設計、產品設計、室內空間設計、時裝設計及當時新興的互聯網多媒體設計,協會不同領域的會員一同響應參與此次設計盛會。

展覽期間,香港的著名設計師有如閃亮的群星被簇擁著,有協會副主席、工業產品設計師葉智榮、品牌設計師何中強、導引系統設計師張再勵、時裝設計師文麗賢及蘇敏儀等不同領域的創意先鋒,香港貿易發展局主席、香港特區政府駐上海官員賓客雲集。渴望吸收外來設計養分的內地青年設計師、熱情的高校學生等擠滿了偌大的展場,還有來自上海、南京、蘇州、杭州等地的企業廠商代表諮詢設計上的合作,反響極大。在一周的展期交流中,參與論壇、研討會的與會者數以萬計。新成立的上海平面設計師協會在沈浩鵬秘書長、馬德崗主席的熱情安排下,為香港參展設計師舉行了一場歡迎酒會,加強了兩地設計師的交流以及日後的互動學習。

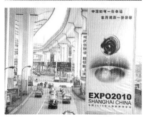

世博在中國的願望

1851年5月,英國倫敦海德公園內,萬國博覽會在一棟被稱為"水晶宮"的宏偉玻璃鋼結構建築內舉行,吸引了世界各地六百多萬人前來參觀,世界博覽會自此誕生。20世紀70至80年代,我參觀了日本大阪世界博覽會會場及筑波世界設計博覽會後,心中常想著哪一天才會有一個推動人類文明發展進步的世界博覽會在中國的城市舉行?

上海申辦世界博覽會是在2000年左右開始,我與蘇敏儀參與了設計及推廣工作。首先是參與設計申辦世博會的海報,"上海如有一份幸運,世界將添一片異彩"是這幅海報的主題。海報被放大噴繪張貼在全國各地尤其是在長三角一帶的城市中,以擴大市民對上海申博的認知度。設在法國巴黎的國際展覽局也派官員代表來中國考察,評估舉辦的可能性。

中國的祝願,上海的如願

2002年12月,在摩洛哥蒙地卡羅舉行的國際展覽局第一百三十二次代表大會上,我們把負責設計的上海申博宣傳冊和紀念品一起送給各國與會代

表。這份宣傳紀念盒內有白龍紋錦緞畫冊和藝術內繪瓶，瓶內所繪圖的畫取自北宋張擇端所繪《清明上河圖》中的"汴水虹橋"局部，呈現中國在宋代已經有了民間商貿博覽會的繁榮場景。"瓶"與和平的"平"諧音，既對中國文化做了推介，又融入中國的申博態度，寄語中國對世界和平的祝福。宣傳冊以中國傳統線裝形式釘裝，外包裝上的"祥雲"和"如意"圖形設計，寓意了中國深深的祝福和上海希望取得2010年的世界博覽會主辦城市的美好願望。

鼻煙壺的繪畫是由河南的內繪畫師短時間裡完成的，宣傳冊及包裝盒是在廣東的印刷廠配合下製作而成，文字要求只用英文及法文排版設計。上海世博會申辦工作領導小組辦公室宣傳推介部副部長楊慶紅和項目高級主管楊雅軍女士與我們一起夜以繼日地工作，從設計成稿到北京審批，從印刷製作到蒙地卡羅陳述，只用了不足兩個月的時間。2002年12月3日下午，在摩洛哥的蒙地卡羅，國際展覽局代表大會經過四輪投票，中國最後高票取得主辦權。這一晚成為不眠之夜，中國各大城市聚會歡呼慶祝。在當地申博成功的慶功晚宴上，中國上海送上了預備好的由蘇敏儀以中國元素結合現代手法設計包裝的一份禮物——中國筷子，其意為中國希望世界各國的"互相幫助"，並"共享未來"。

參 與 世 博 設 計 評 審

上海申博期間，申辦工作領導小組辦公室主任汪均益先生、副主任黃耀誠先生在我從香港飛到上海後，就安排接我到虹橋婁山關路新虹橋大廈的申博辦公室，並在百忙中對設計工作進行協調，讓多個設計項目得到快速的推進。

在申辦成功後，我還協同上海世博會組織籌辦標誌設計徵集活動，並邀請國外的國際知名評委，包括國際平面設計協會（ICOGRADA）主席Mervn Kurlansky先生、芬蘭的Kari Pippo先生、福田繁雄先生和我一起參與評審作品。同時參與評審的還有內地陳漢民教授、許江院長、王敏教授及油畫大師陳逸飛先生。

2006年時，上海市人民政府新聞辦公室聯合上海市人民政府外事辦公室、上海世博會事務協調局、上海圖書館共同發起"迎接2010年世博會上海國際海報大賽"。大賽以"和諧城市"為主題，以"多元文化的融合、城市科技的創新、城市經濟的繁榮、城市社區的重塑、城市與鄉村的互動"為題材，創

共收到來自美國、日本、加拿大、瑞士、德國、捷克、新加坡、馬來西亞、伊朗以及中國香港等三十三個國家和地區的二千二百多幅作品。

這次大賽的專業評委會規格比較高，除了我與沈浩鵬作為評委外，還一同協助邀請了包括國際平面設計聯盟（AGI）美國分部主席Alexander Gelman先生、丹麥設計師協會主席Lise Vejse Klint女士、日本松永真先生、王敏教授及王粵飛先生共七人組成評審委員會。這次獲獎作品成為表現世博、展現世博的寶貴財富，具有很高的文化內涵和傳播價值。獲獎作品由上海書店出版社結集出版，並特邀中外著名設計師創作海報，一起在上海圖書館展出。

作為上海申辦2010年世界博覽會的設計顧問，我還參加了上海世博會吉祥物研討會，擔任主講嘉賓，並建議以漢字"人"作為核心創意進行創作。2007年11月，也參加了在浦東喜來登酒店舉行的"上海世博會志願者標誌口號創意設計研討"並作為嘉賓發言。最終此次盛事的志願者標誌主體以漢字"心"、英文字母"V"字構成，"V"也是"Volunteer"的首字母，闡述了標誌所代表的群體。標誌整體既是嘴銜橄欖枝飛翔的和平鴿，又是迎風飄揚的彩帶，象徵和平友愛，是上海熱情的召喚。

場館展示是上海世博會的核心參觀內容。2008年底，上海世博會展開了主題場館展示設計的國際競標，來自中國、日本、德國與荷蘭的設計作品進入終評。我與邢同和先生、廣州美術學院趙健先生作為評委之一，在三天的時間內，完成了設計團隊五個主題場館的作品審核。五個主題館分別為"城市人"館，以人的需求發展為主線，講述城市中"人"的故事；"城市生命"館，以生命為主線，總覽城市的生命之旅；"城市地球"館，主題為人類、城市、地球是共贏共生的關係；"城市足跡"館，展示世界城市從起源走向現代文明的歷程中；"城市未來"館，是暢想未來城市的各種可能。

上海世博的來臨

在世博會舉行前，我為上海世博會捐贈事務辦公室設計了兩張以"中國"兩個漢字為構成的"牽手世博會、共建中國館"主題海報，也設計了以"世界在你眼前、我們在你身邊"為主題的上海世博會"倒計時一百天"海報。

2010年5月1日至10月31日，舉世矚目的中國2010年上海世界博覽會隆重舉行，這是繼北京奧運會之後，中國舉辦的又一國際盛會。全世界二百多個國家和國際組織、企業圍繞"城市，讓生活更美好"這一主題精心設計場館外

觀以及內部展品，並設有各類文藝表演，讓觀眾不出國門都能對各國的發展有所瞭解，是對國民視野的又一次提升，也讓全球共同探討城市未來發展理念，盡情暢想人類進步的美好前景。上海世博會上一座座外形獨特的展館分佈在市中心黃浦江兩岸，通過精心安排的園區公共巴士及穿梭於浦東、浦西的世博渡輪，讓遊客非常方便在炎炎夏日裡參觀。

有幸從申辦開始到上海世博會舉行都參與其中，能盡綿力參與國家大事，我深深地感受到了作為中國人的驕傲。

適逢上海世博引起的熱潮，國家需要為民眾打造一個大型的主題樂園，由中方申迪集團與美方共同投資建設與運營，上海迪士尼樂園應運而生。時任申迪集團黨委副書記、總裁胡勁軍先生邀請我設計申迪集團的標誌形象。

H + S 新 天 地

生於廣州、成長在香港及澳門的我，工作多在香港、新加坡及上海，不同的城市帶來不同的經歷與機遇。在香港，瑞安集團羅康瑞先生一直以來對我和蘇敏儀都有很大支持。瑞安集團香港總部大樓大堂內部就以蘇敏儀的水彩畫作為裝飾，瑞安上海新天地，我們亦參與設計推廣工作，以"昨天、明天相會在今天"的主題設計了三張形象海報、環境旗飾及各類宣傳推廣。

2000年，更難得的機會是受羅康瑞先生之邀在新天地開設了以"H+S"命名的"形藝廊"，陳設了我們的創意禮品、藝術與設計作品，面向遊客開放。巧合的是，"H"為韓秉華的首字母拼音，"S"則是蘇敏儀的首字母拼音，同時也有"Hongkong、Shanghai"的含意，還有"He & She"的意思。從香港跨越到上海，從他到她，就像一種"緣"，是兩個城市之間的緣分，也是我們兩人與上海的緣分，用設計為上海這座亞洲最大的都會增添更多的人文氣息。

在新天地的壹號會所，"H+S"曾舉行了兩次藝術展，由滬港文化交流協會姚榮銓會長策展，上海大學錢偉長校長及羅康瑞先生都親臨開幕主禮。

此外，2003年秋天姚榮銓會長促成上海建築學會，在上海現代建築設計集團舉行"韓秉華、蘇敏儀設計藝術展"，《東方早報》及《建築時報》協辦。

上 海 公 共 交 通 卡 的 緣 起

在2000年世紀之交，上海準備發行上海公共交通卡。經早年香港新華社處長《解放日報》海外代表陳彪先生推薦下，與上海公共交通卡股份有限公司

總經理丁偉國先生,開展了上海公共交通卡標誌形象及卡面設計。上海公共交通卡標誌以五個綠色橢圓構成多個 "8" 字形,亦有閃電形狀的 "S" 形穿梭於橢圓環中,象徵五路達八方,交通卡用於地鐵、公交、渡輪、輕軌、計程車的使用,發行近八百萬張。

同時,還設計了一系列不同主題的交通紀念套卡,如《上海今昔》,以現代與歷史建築新舊交織構圖糅合在一個畫面中。2001及2002年又分別設計了兩套《十二生肖》交通紀念卡,一套為中國圖形結合現代造型,另一套為吉祥物的動漫造型。此外,還為上海亞太經合組織會議設計了《上海百年交通》紀念套卡;祝賀上海成功申辦2010年世博會的《祝願·如願》交通紀念套卡等。

國際平面設計社團協會

2003年春天,我和蘇敏儀正在雲南麗江玉龍雪山登山纜車上,接到國際平面設計社團協會(ICOGRADA)財務長、臺灣師範大學視覺系林磐聳教授從印度打來的電話。他與清華大學美術學院余炳楠教授兩人正在印度孟買國家設計學院(NID)和國際平面設計社團協會理事會成員召開理事會議,並商討兩年一屆的協會換屆人選,提名推薦我在10月份日本名古屋舉行的世界設計大會換屆中參與競選協會副會長。兩位教授是首開先例成為華人擔任ICOGRADA理事會的九位成員中的兩位。ICOGRADA是1963年在倫敦成立的國際組織,附屬聯合國教科文組織之下,現更名ICO-D,總部設在加拿大蒙特利爾。在秋天舉行的名古屋國際設計大會上,我獲得會員代表投票支持,順利當選理事會副會長,理事長則為英國五角星設計機構(Pentagon Design)聯合創辦人Mewyn Kurlansky。在兩年任期內履行協會職責,每一季度便要飛往全球作設計交流及推廣設計教育,以及在不同洲際的十個城市舉行任內會議。

隨著經濟建設與城市發展,中國需要更多與國際設計交流的機會,因此推動中國各地新生的設計團體及院校加入成為我的職責之一。隨後,在2004年的伊斯坦布爾國際設計周會議上,委託我代表北京市陳述申辦2010年國際設計大會的意願。2005年,兩年舉行一次的國際大會在丹麥哥本哈根會議中心舉行,王敏、余秉楠以及肖勇三位教授親赴大會代表北京市做最終陳述報告,獲得一致通過取得了承辦權。後來在中央美術學院的傾力支援下,國際設計大會終於2009年在中國國家大劇院成功舉行。

上海原創設計大師工作室

2004年12月，上海市經濟委員會下發文件，要在上海命名首批"原創設計大師工作室"榮譽稱號，希望通過命名來培育、營造一個鼓勵"原創設計"的政策環境和都市創意文化發展的良好氛圍，以吸引內地及海外高水準的原創設計大師來上海參與發展，意在充分發揮大師工作室在不同原創設計領域的創作力，引入更多外來設計理念和思想，培育上海在原創設計領域的領軍人物。

當時在上海市新聞出版局下屬企業上海印刷新技術集團等構成投資成立的上海精英彩色印務有限公司董事、上海出版行業協會常務理事陳愛平先生的策劃推進下，閘北區政府非常重視、全力引進，並得到國際平面設計協會做背書推薦，經過相關行業協會與權威部門推薦及現場考察認證，我的工作室成為上海市政府首批授牌和命名的大師工作室之一，其中也包括中國工藝美術大師劉遠長先生、包裝大師劉維亞先生、同濟大學設計學院林家陽教授、漢光陶瓷李游宇先生等共十一家設計工作室獲此殊榮。

在閘北區政府尤其是劉春景副區長的支持下，工作室設立在共和新路上海工業設計園彭浦大廈內。時任上海市委副書記殷一璀女士，市委常委、宣傳部長王仲偉先生，副市長楊曉渡先生曾一同到工作室考察探訪。

2011年，上海閘北區文化新地標——海上文化中心和大寧劇院落成，得到閘北區文化局關心和支持，我的原創設計大師工作室展示館也遷址於此。

海上文化海揚波

上海作為世界都會文化發展興旺，表演場地文化場館設施毫不遜色。早在1998年，上海市中心人民大道上的上海大劇院便已誕生，而浦東新的東方藝術中心已於2005年落成啟用，實現"文化育民·文化惠民"政策的開啟，亦誕生市北部地方新的文化場所。2010年我受上海市閘北區文化局陳宏局長之邀，並得到閘北區委常委、宣傳部長張錫平先生和副區長曹立強先生的肯定及區文化局副局長陳列先生的協助下，為海上文化中心和大寧劇院設計了形象標誌，並創作了兩件公共藝術品，互相輝映。一件是廣場雕塑《海揚波》，用富有時代感的金屬體現出一種氣勢和張力，簡潔圓融地勾勒出一條條波浪，有"開閘揚波"的寓意。另一件是室內中庭大型壁畫《海上文化》，由紫銅和琉璃製作而成，舞動飛揚的筆勢，在起伏的揮金卷軸中，遊

走於流光溢彩的琉璃印章之間，透出海納百川的精神氣魄。二者與建築相互輝映，為上海市文化的蓬勃發展樹立了新形象。

隨著上海的發展和政區調整，2015年閘北區的名字落下歷史帷幕，劃入靜安區。2016年，位於烏魯木齊北路上的靜安區文化館改建落成，我也有機會設計了館徽及為中庭廣場設計創作一件金屬雕塑《昇騰》，展示了靜安區蓄勢待發、順勢而升的文化提升願景。

"民博館" 金翎翔翔

2009年上海世博會來臨之際，浦東新區政府引進上海民族民俗民間文化博覽會，將浦東成山路世博會展示館改建成"上海民族民俗民間文化博覽館"，成為上海世博會唯一的場外分館。上海民族民俗民間文化博覽館館長陳彪先生和上海健生實業胡瓔琦先生邀請我參與設計博覽館的外立面以及廣場中的水景雕塑。上海"民博館"成為享譽全國、海峽兩岸民族藝術展覽的聖地。

外立面設計以冰裂紋造型概念，以"民族""民俗""民間"六個書法字，含歷代名家書法，從左至右分別是宋高宗、《說文解字》、趙之謙、趙孟頫、《曹全碑》及王羲之的書法體，採用青花瓷片燒製，鑲嵌在高低起伏的立面上。在青花與純白的美學視覺中，映襯著廣場中由不銹鋼鍛做的貼金箔雕塑《金翎翔翔》，體現了鳳凰涅槃、浴火重生、奮發飛揚的"三民"精神。現《金翎翔翔》雕塑移立在老錦江飯店的花園中，作為永久城市雕塑。

海上玉蘭和諧明珠

近幾年，有機會在上海舉辦了多次展覽，檢視個人的藝術設計創作並與大家交流。《海上玉蘭·和諧明珠》高白釉浮雕玉蘭對瓶，是以上海市花——白玉蘭為造型基礎、以具有千年瓷都底蘊的景德鎮陶瓷來呈現，在陳愛平先生和蔡念睿館長的推動下，我榮幸與中國工藝美術大師劉遠長先生連袂設計製作，並得到了薄胎大師高梅生先生、中國工藝美術大師劉偉先生、中國陶瓷藝術大師舒立洪先生以及景德鎮陶瓷大學院長周健兒博士監製，得以燒製成功。隨後我亦受邀擔任上海陶瓷科技藝術館首席顧問，在陶瓷創作方面得到了蔡念睿館長全力以赴的相助與配合。

2007年冬天，"玉蘭對瓶"在上海大寧靈石公園國際會議中心舉行發佈會並舉行展覽。香港首任行政長官董建華夫人、香港群力資源中心會長趙洪娉女士

親赴上海，為這對經千錘百煉而成的薄胎對瓶作活動主禮嘉賓，祝福中國、獻禮上海世博會。盧灣區經委王日華先生等嘉賓蒞臨發佈會。

北京歌華 "龍行天下"

為迎接龍年的來臨，2011年冬天，在北京國際設計周組委會辦公室副主任、北京歌華文化創意產業中心主任曾輝先生的策展下，聯合上海陶瓷科技藝術館在北京市東城區靠近雍和宮的歌華大廈舉辦了"龍行天下——韓秉華系列作品首發藝術展"。

首發儀式核心作品"中華·龍"，在中國傳統的視覺元素中進行現代設計轉化。龍的形象在繼承傳統之外，展現時代性，像商、周、秦、漢、唐、宋、明、清等不同時代的龍形圖案都有獨特的時代印記。我嘗試以中國水墨圓融流動的線條，展現中華龍飛揚向上的精神。同時，嘗試從平面到立體的延伸，以蘇州刺繡藝術表現的"現代龍圖"，以水墨揮灑筆觸和雕塑語境結合的美學造型，透過琉璃藝術的光影交錯，通過高溫色釉窯變呈現陶瓷藝術的溫潤厚重質感，展現了中華龍的矯健、尊貴與祥瑞。

藝術展開幕日，楊紹明會長、陳漢民教授、余炳楠教授、著名雕塑家盛楊先生、陳桂輪伉儷親臨參觀交流。

H + S 上海時尚中心展

發展中的上海有意建設為世界一流的"設計之都"。2010年上海加入聯合國教科文組織"創意城市網路"，被授予"設計之都"稱號。上海設計在賦能產業、美化生活、創造品牌、促進設計等方面得到快速發展。在2012年"設計之都"活動周授予表揚的三位年度人物，包括上海世博會園區總規劃師吳志強教授、德國工業創意設計師路易·克拉尼以及我本人同獲這一殊榮。

2014年11月，正值上海設計周活動期間，在中國工業設計博物館創始人、華東理工大學沈榆教授的策展下，舉行了"世界華人設計師展——H+S韓秉華·蘇敏儀作品展"，展出地點在黃浦江岸、楊浦區楊樹浦路2866號的上海國際時尚中心。

這裡是由原上海第十七棉紡織廠改造而成，是國家十大工業遺址旅遊基地，亞洲規模最大的時尚中心之一。在視野寬闊、樓層高挑的空間中，有斜角的採光天窗，在自然光線與展覽燈光的結合下，對這次從香港運送過來的各類設計作品的展出呈現了震撼而柔美的視覺效果。開幕儀式設在戶

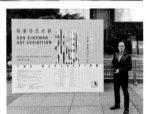

外，時逢秋高氣爽，世界華人攝影家學會會長楊紹明先生和時任聯合國教科文組織"創意城市"上海推進辦公室主任賀壽昌先生親臨主禮，各方嘉賓友人到賀至今印象難忘。

遷想錄城市空間藝術季

"遷想妙得"，是東晉畫家顧愷之在畫論中提出的創作真諦，意為轉移演變想像的空間和審美觀照，才能有意想不到的藝術收穫。巧的是在簡體"遷"字中含有一個"千"字，也寓意千個想法與無限創意。

2015年秋天，作為上海城市空間藝術季的創意活動，在上海城市規劃展示館特別舉辦了"遷想錄——韓秉華藝術展"，得到劉波、杭燕兩任館長的支持。為配合展覽，設計了如人形的"圓規"和"S"形白玉蘭為抽象組合構成的不銹鋼雕塑——《成規》，作為上海城市空間藝術季的實踐案例；以上海景觀為創意的水墨四聯屏作品《浦江晨曲》，為館內永久收藏品；同時受上海城市公共空間設計促進中心委託為"上海城市空間藝術季"設計標誌形象，時任上海市規劃和國土資源管理局莊少勤局長親自審核定稿。

藉此次展覽，出版了包括"繪畫"、"雕塑"與"設計"一套三冊的作品集，感謝上海中華商務聯合印刷公司精心印製而成。

奉賢的琉璃光照

在立體構成中，通過不同的材質變化，賦予作品以生命力，能夠傳遞給觀者不同的視覺心理感受。

琉璃——如玉一樣的玻璃，晶瑩透晰，是我喜愛的創作載體之一。多年來，創作的作品在上海的琉璃廠燒製，得到上海市工藝美術大師潘向陽先生及上海市非物質文化遺產琉璃燒製技藝傳承人、大倫琉璃周旭飛先生的鼎力協助。

2018年，依託上海市推動"設計之都、時尚之都、品牌之都"的引領，在上海市和奉賢區文創辦支持下，香港 H＋S 韓秉華‧蘇敏儀設計與上海大倫琉璃攜手合作，經過一年多的籌備及燒製作品，以匠人精神熔鑄創新設計之火，結合傳統與現代理念，為當代琉璃藝術添上異彩。

2019年4月28日，在風和日麗的下午，於奉城鎮成立 HS‧DL 琉璃藝術創新設計中心，一個由老廠房改造活化的項目賦予了新的生命。當日嘉賓雲集，

陽光灑在展廳的作品上，折射出萬般的光彩。時任上海市文創辦領導與上海奉賢區委宣傳部徐衛部長等參加揭幕主禮。

喜歡滬上之南的"奉賢"名字，主要是有敬奉賢良之內涵，奉的賢人就是言偃。言偃是孔門七十二賢中唯一的南方人，曾在此開設學館，以儒學的禮儀教人育德。"奉賢"名由此來，持續保留著深厚的歷史文化，奔向新時代的發展建設。

上海市奉賢區博物館設有兩個常設展廳，圖書角、文創空間等區域用於社教宣傳和學術研究。坐落在波光粼粼的金海湖邊。2019年即將落成之際，在區文化和旅遊局副局長蔣益峰先生建議下，並得到館長張雪松先生和方靜華書記的欣賞，由我為博物館設計標誌。根據博物館"品"字形的建築佈局特點，結合博物館外觀特徵，標誌以豎立的漸變線條組合而成，並將平面圖案延伸成金屬質感的立體構成。錚錚閃亮的標誌矗立於館外入口，線條在藍天的映襯下分外耀目，形成與奉賢博物館"大珠小珠落玉盤"的建築文化相融合的意境。2021年冬，蘇敏儀亦受奉賢博物館之邀展出以奉賢十二花神為主題的繪畫創作並延伸文創產品。

比利時的"生肖中國"展

一直以來，大隱書局創始人劉軍先生對我和蘇敏儀的作品極為欣賞，尤其是對琉璃生肖作品欣賞有加。2019年春節期間，在他的策劃下，由上海市文化和旅遊局、比利時布魯塞爾中國文化中心主辦，並在中華人民共和國駐比利時王國大使館支援下，"生肖中國——韓秉華、蘇敏儀藝術展"在中國文化中心舉行。中國駐比利時大使曹忠明蒞臨參觀展覽。

展出的一百多件生肖藝術作品有象徵著中華五千年文明的絲綢、琉璃、陶瓷、折紙等載體，注入了水彩的淡雅和現代構圖的暢想。傳統、藝術與時尚在同一空間展現感性與理性的融合，向比利時及歐洲民眾從另一個視角，展示了中華民族的優秀傳統文化。展覽期間，我們和國外觀眾進行友好交流，他們對中國十二生肖萌生濃厚興趣，極力瞭解自己年歲與生肖所屬，展覽傳遞著中國設計師的善良、熱情與美好祝福。

適逢狗年春節期間，特意登門拜訪屬犬生肖長者，海派藝術大師陳佩秋先生，送上《多吉》琉璃作品。

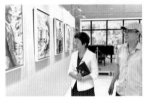

時空上海的十二人物

2019年9月，在上海市靜安區文旅局支持下，靜安區文化館、上海市交通卡收藏協會聯合上海公共交通卡股份有限公司、上海都市旅遊卡發展有限公司舉辦了"時空上海·人文新貌——韓秉華藝術作品展"，獻禮新中國七十華誕。時任上海市政協常委陳建興先生、上海市人大教科文衛委委員、區文旅局黨委書記、局長陳宏女士、原上海市文化和旅遊局副局長王小明先生、原徐匯區副區長費濱海先生、旅日設計師勵忠發先生、山東省攝影家協會主席侯賀良先生、上海滬港文化交流協會會長姚榮銓先生、上海美術家協會主席鄭辛遙先生等朋友蒞臨祝賀。

這次展覽由上海市交通卡收藏協會會長陸家偉先生、秘書長李鴻、副會長謝永灝先生策劃，緣於二十年前，我曾以上海的新舊建築景觀為主題設計了《上海今昔》公共交通卡紀念套卡。協會與上海公共交通卡股份有限公司副總經理鮑菁梅女士交流之下玉成此事，邀約我創作了這套反映當下上海面貌的都市旅遊卡。

卡面以生活於上海當下的常見人物為主角，背景結合上海的建築景觀，以油彩形式繪出當下上海的面貌。在選繪的十二個人物中，有稚嫩的娃娃與上海城市規劃展示館的融合；少先隊員向中共一大會址高掛的國旗獻禮；拉琴女童的窗外是洋房里弄，遠處是高樓地標映襯；建築工人用汗水築建天際線；晨光中外灘歷史建築前的翩翩舞者；健步女郎沿著濱江步道晨練；青年在晨光中的中國館前低碳騎行；耄耋長者在弄堂中抱著貓兒豁達怡然；浦東國際機場空乘人員在朝霞飛舞中愉快歸家；朱家角放生橋前的優雅女士在雪中漫步；進博會館前國際商朋駐足留影；靜安寺前流光溢彩，交警指揮有序……

在這組主題油畫創作過程中，原型人物的範本經過特別策劃拍攝、繪畫，上海強生廣告公司張勁松先生、許林女士給予了大力協助。其中有認識的朋友，也有偶遇的熱心人留下影像，讓我可以結合想像的構圖進行創作，也讓這個卓越的城市中不同年齡、性別、國別和生活方式的人，在同一天空下定格而成一幀幀美好的瞬間。

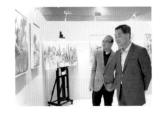

12月初，適逢全國政協副主席、前任香港特首梁振英先生到上海，在他繁忙的日程中，特意抽時間到靜安區文化中心參觀了"時空上海·人文新貌"的展覽，他還特意為上海香港聯合會做一場晚餐演講會，對生活與工作在上海的香港人深入瞭解，親切交流，起到了很大的鼓舞，很有意義。

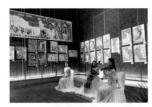

虹圖 —— 新中國的奮進

緣於從事藝術與設計工作和個人涉足現代海報的創作經歷，我對中國政治宣傳畫尤為喜愛。多年來，在香港、上海以及北京的舊貨市場尋找到一些不同時期的中國宣傳畫，同時也在上海有機會藏購了一批前蘇聯社會主義時期的政治宣傳畫，便萌生了結集出版一本畫冊的想法，把前輩畫家所創作的極具時代性和藝術性作品，如一幅幅視覺史詩，呈現出中國百年來的宏偉變遷，讓大眾一起回顧新中國走過的輝煌征程。

因在上海的方便，開始整理、編寫多年的藏品，並在上海、香港兩地拍攝宣傳畫。這期間得到經致文化馬青先生的配合與支持，並引薦深圳市藝力文化盧積燦先生，對《虹圖——宣傳畫與新中國的奮進》這本畫冊給予了熱心策劃、設計、排版和出版幫助。清華大學教授何潔為本書寫序言，中央美術學院王敏教授、中國美術學院韓緒教授寫引言。2019年5月，在深圳文博會上發佈並展出了部分原印版宣傳畫，同年秋天，親赴德國法蘭克福書展上發佈《虹圖》一書的英文版，作陳列及推廣，得到讀者極大喜愛。聯合國教科文組織創意城市（上海）推進領導小組辦公室秘書長、上海市文創辦副主任劉波英對本書也是提出寶貴意見。2021年10月，《虹圖》中文版出版發行。

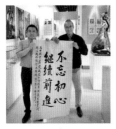

獨特的藝術，始終以一種長存的形式啟迪後人。中國宣傳畫的紅色藝術形式，其特別的政治藝術性和視覺藝術性是一個特殊時代的縮影。今天，"講文明樹新風"公益宣傳畫以"中國夢"為主題，設計為可愛純真的娃娃形象，深入民間每一角落，弘揚"中國特色社會主義"和"中國精神新風尚"。

致敬新時代與明燈

2019年，在中華人民共和國成立七十周年之際，我創作了《致敬新時代——七十里程》的窯變陶瓷雕塑，以作誌慶，參加"致敬新時代"陶瓷原創作品巡展，並以"70"圖形為展覽畫冊做封面形象設計。

2021年，在中國共產黨成立一百周年陶瓷精品創作大展中，再以《紫荊綻放——香港回歸祖國》及《蓮花盛開——澳門回歸祖國》兩件陶瓷作品參展，並參與這次展覽徵集作品的遴選委員及執行主編，將一百五十件精品編入畫冊。這批來自全國的陶瓷珍品，呈現了偉大的中國共產黨走過的百年輝煌歷程。現任上海市副市長、時任寶山區區委書記陳傑為首展致辭，區委常委沈偉民、徐靜、趙懿等嘉賓共同見證大展開幕。有幸為此次大展做整體形象設計，在畫冊裝幀形象上也創作了"百年"標誌，結合百歲中國工藝

美術大師王錫良先生題寫的"明燈"書法用在畫冊封面設計上。泛長三角城市工藝美術產業發展戰略聯盟主席陳躍華先生對本次"建黨百年陶瓷創作大展"給予專業的指導。

兩個巡展均由上海陶瓷科技藝術館館長蔡念睿先生策展,並在中國共產黨誕生地──上海多個區文化展館舉行,顯得特別有意義。

設 計 國 家 名 片 描 繪 浦 東 畫 卷

新冠疫情在全球擴散,對生活與出行有極大影響。一直以來在香港、上海兩地往返自如,兩小時的飛行,飛機落地後便能迅速活動。疫情三年多來,從香港飛上海先要被閉環送到酒店隔離上一段時間。

2020年春天,在香港接到國家郵政總局的邀請,參與設計《新時代的浦東》特種郵票,以紀念上海浦東開發開放三十周年,郵票一套五枚,設計元素分別為自由貿易實驗區、張江科學城、陸家嘴金融城、浦江東岸、洋山港等。接到通知後即在香港整理好資料以及概念草稿,於5月初到上海,在東錦江希爾頓逸林酒店隔離並展開方案設計。在兩周隔離時間結束前提交方案後,很快就收到通知浦東新區及上海市宣傳部採納了設計方案,並商量把我的草圖手稿捐贈收藏於浦東檔案資料館。緊接著就與中國郵政編輯印刷部溝通,進行終稿的調整和確定。

為了呈現這套郵票的輝煌成就主題,顯得更精美,我在6月份從上海飛赴鄭州,到河南郵票印刷廠討論印刷工藝。最終運用冷燙、全彩、螢光等工藝對郵票進行渲染,使郵票圖案層次分明,在紫光燈下呈現出熠熠生輝的絢麗效果,契合了新時代浦東的現代感和科技氣息。

因應配合宣傳該套郵票,上海市集郵總公司要拍攝製作宣傳視頻,在首發式及網路上播放,拍攝地點定在上海市郵政總局大樓。這是一棟位於蘇州河畔、四川路橋邊上的古典建築,落成於1924年,見證了上海百年歷史與滄桑巨變。

取景點在大樓的頂層平臺,可透過外白渡橋眺望浦東陸家咀金融中心建築群,並以此作為背景定格。當日,更有意思的是,攝製組還安排了我的好友、原解放日報社美術編輯部主任、著名畫家張安樸先生一起接受採訪錄製。張先生是1996年發行的第一套《上海浦東》郵票的設計者,該套郵票一共六枚,畫面反映了當時浦東建設的多樣面貌,由上海印鈔廠雕版印刷。時隔二十多年,中國郵政再次發行的上海城市題材郵票並由兩人互補敘述感受,頗有意義。

7月20日，在上海市人民政府會議廳舉行首發儀式，上海市委副書記、代市長龔正先生，國家郵政局黨組書記、局長馬軍勝先生等領導為《新時代的浦東》特種郵票揭幕、致辭。中國郵政上海分公司安排在浦東正大廣場舉行新郵品鑑會，為熱情等候的郵迷簽售。

近年間為中國郵政設計的多套郵票，每次首發式簽售都有各行業的熱情郵迷不遠千里從各地趕來，拿著準備好的首日封、各式郵品等候簽名，我非常感動。還有《江西日報》的編委危春勇先生，把我設計的每套新郵在中國郵政發行的《集郵博覽》及《江西集郵》等報刊上撰文評論介紹。

該套郵票在2021年全國集郵聯合會主辦的"第四十一屆全國最佳郵票頒獎活動"中獲得"優秀郵票"獎，頒獎典禮設在上海東方藝術中心歌劇廳，這次的評選頒獎活動標誌亦委託我親自設計。郵票，被看作是"國家名片"，近年來很幸運能涉足郵票設計領域，參與中國首次發行的"記者節"郵票以及《香港回歸祖國二十周年》、《澳門回歸祖國二十周年》、《粵港澳大灣區》、《新時代的浦東》等多套郵票的設計，把國家進步發展濃縮在方寸之間，能參與郵票設計是緣分，也離不開蒲長城先生、趙曉光先生及汪智傑先生的熱心鼓勵。

時間飛逝，回想在1988年開始參與香港區旗區徽的評選及修改工作，轉瞬間香港回歸祖國已經二十六周年。1990年春天，香港特別行政區區旗區徽圖案正式通過，香港基本法起草委員會暨區旗區徽評選委員與國家領導人在人民大會堂留影。

綠水青山，金山銀山

這本書內的兩張水粉畫，一張是《美麗中國——綠水青山》，另一張是《美麗中國——金山銀山》，是為上海都市旅遊卡的主題卡發行而繪製。畫中呈現的場景是城市發展中生態優先、綠色可持續發展理念，回應國家宣傳號召，在發展中保護，在保護中發展。畫面山川秀美，江豚在如藍寶石般清澈的水中穿梭，飛鶴在紫霞中翩翩起舞；水天一色、泛起萬千金光，村鎮古塔與摩天高廈和諧共融；花影叢中，梅花鹿靈動美幻……

這兩張水粉畫也是在2021年3月下旬，從香港出發到上海前，先構想好畫面內容並準備好紙張及繪畫工具，在酒店隔離的兩周期間，在一個充滿日光的房間裡，閉門靜心繪就，這樣感覺時間過得特別飛快。

城市帶來的機遇

在中國廣袤的大地上，美好宜居的城市是大家嚮往的，尤其在上海的經濟與文化活動相互推進下，不斷進步的城市給了我們更大的創新與暢想空間。

多年來為"上海國際茶文化節"設計標誌及海報形象，參與"上海靜安戲劇谷"形象海報的創作。有機會為上海國際電影節優化重塑標誌形象，並設計"金爵獎"獎杯，同一時間也為上海電視節設計"白玉蘭"獎杯，能為這兩個極具影響力的文化節創作深感榮幸。

與上海毗鄰的江浙兩地也給予我藝術啟迪與助力。蘇州有聞名於世的刺繡藝術，多次從上海去蘇州與周瑩華大師及繡娘團隊溝通圖形色彩，一針一線繡出我早年創作的吉祥圖形，如《現代龍圖》、《再生鳳凰》、《玄鳥——譜織永恆》等三件作品，以傳統工藝和現代語境結合呈現出中國智慧、東方魅力的藝術風采。

景德鎮淬火之光

多年來我常去中國瓷都景德鎮的大小作坊與工廠探訪交流，在優秀的手工藝與燒製技術的協作下，能把一些天馬行空的想像變成實現。其中一套《流水行雲藝術茶器》，結合了"絲、茶、瓷"，便是與杭州萬事利絲綢集團馬廷方先生合作，作為杭州市及企業的特製禮品。內裡包含橋型茶壺、寶塔茶葉罐及杯子與茶盤托，融合了瓷器、刺繡和蘇東坡的詩句，絲綢畫是採用微噴繪於絲質料上，煮茶與詩意，帶給人生活哲學美的心靈享受。

景德鎮陶瓷大學是中國惟一一所以陶瓷命名的多科性大學，有著"陶瓷黃埔"美譽。2013年，第二屆"聯合國教科文組織中國、非洲與阿拉伯國家間陶瓷藝術與景德鎮學交流活動"在景德鎮啟動，景德鎮陶瓷學院副院長陳雨前先生邀請我為活動創作一幅作品。因次年2014年是農曆甲午年屬馬，我以三匹奔躍的唐馬為造型，燒製成《領先》浮雕瓷盤，並由三地藝術家共同賦彩，作為教科文組織、陶瓷學院以及各國的指定藝術禮品，有著極為美好的象徵意義。早前，在時任美術學院院長何炳欽教授的推動下，亦應前院長周健兒先生之聘擔任陶院的客座教授，並以"美學人生"作主題講座。

山東有朋自遠方來

論語曰："有朋自遠方來，不亦樂乎？"展現的是孔孟盛情、禮儀之道。

1997年香港回歸前，結識了來自山東的攝影大師侯賀良先生以及鞠航先生、汪智傑先生，我與蘇敏儀榮幸能為山東省人民政府新聞辦公室主管、新之航傳媒科技集團出品的山東航空機上雜誌《新航空》做設計以及擔任新之航設計顧問。成立於2001年的新之航，在中國經濟蓬勃發展、文化產業繁榮興盛的機遇下，從最初的十多個人發展成包括平面設計、影視攝製、攝影圖片、行銷策劃、展館建設、航空傳媒等十多個專業板塊、六百多人的集團公司。新之航深耕智慧展館領域，已成為中國4.0展館行業標準制定者、全國首家智慧展館設計施工標準化試點單位，成為知名的領軍企業。有幸曾經指導過李紅梅、劉占虎以及于濤，他們現在已成長為設計界的中流砥柱。

在山東好友的引薦下，我在威海留下了一件大型金屬雕塑《鯤鵬》，設計了威海電視臺標誌。物華天寶、人傑地靈的齊魯大地，讓我見識了釀製美酒的煙臺百年張裕葡萄園，為長城葡萄酒設計了標誌形象，在乳山深入地下數百米，親眼見到了金礦的開採過程，從而設計了"金洲集團"標誌形象。

受劉錦善與劉鑫先生所邀為泉城濟南商河的今朝酒業創作了新標誌形象。膠東地區有著海洋的豐富恩賜，海產也成就了餐飲，我也有機會設計了從山東走向北京、做成京城美食頭等艙的"淨雅"集團的標誌形象；為好友汪智傑在北京、山東、上海經營的現代美學餐飲，創作了"魯采"標誌形象。

上合昆明國際馬拉松

中國千年以來一直相信"合作共贏"，國家也提出了"人類命運共同體"理念。2001年6月，中國、俄羅斯等六國元首在上海簽署了《上海合作組織成

立宣言》，進一步加強中國與周邊國家關係，為地區間睦鄰友好合作帶來新機遇，也契合了"一帶一路"經濟帶的發展。

2016年，為紀念上海合作組織成立十五周年，上海合作組織在雲南發起了第一次上合昆明國際馬拉松賽事，雲南上合文化體育機構董事長章琴女士邀請我設計了標誌形象。設計以動感的綢帶組合成奔跑的運動員，和活潑多彩的英文字母一起組成賽事標誌，彰顯多樣文明、共同發展的"上海精神"和"一帶一路"、"一城一站"跑出去的理念。後來又陸續為舉辦多屆的上合昆明國際馬拉松賽事設計了獎牌，都以昆明名片——海鷗作為設計元素，契合了昆明的城市特色，體現了人鷗和諧的春城文化。這些創作都得到上海合作組織秘書長阿利莫夫先生及副秘書長王開文領事的讚許與信任。

美學人生誨人不倦

"教學相長"出自《禮記·學記》，"學"因教而日進，"教"因學而益深。在授課前要充分做好準備，從而能"溫故知新"，在啟迪學員中還能在他們身上發現新的知識是愉悅的。早年在從事設計中，亦會安排時間到香港理工大學設計系作客座講師，另外與香港設計界朋友於上世紀80年代創立的香港正形設計學院，每周都有幾節課傳遞設計理念。

自參與"培華"的講師行列以來，經常受邀在各大城市的設計學院授課，或參加各地設計協會主辦的論壇、個人講座、設計培訓班等。從北方的瀋陽、大連、北京、天津到華東地區的無錫、蘇杭，南方的景德鎮、廈門、廣州、深圳以及西部的蘭州、重慶、成都等地。當然，還有上海，在2001年我與蘇敏儀在新天地的展覽，由上海大學錢偉長校長主禮，並聘任我倆為客座教授。適逢2008年推廣上海世博會的時機，讓廣大設計師積極參加海報設計，受世博會組委會之邀，到中國美術學院上海分院以及在2005年才成立的上海視覺藝術學院做專題主講海報設計，鼓勵設計學生積極參與。年來亦多次受林盤聳教授安排到中國台灣講課，也受白金男教授邀請到首爾與學生交流。

2012年經致文化馬青先生安排我到他的母校、東華大學視覺傳達系做了專題報告。這些年的授課形式也隨著時代和科技發展而變化，從一張張幻燈片講解到PPT電腦投影，只是十多年的光景。

原景德鎮陶瓷大學校長的周健兒先生，榮休後受上海建橋學院禮聘，推動校務。在周校長的誠意打動下，我作為該校的特聘教授多次到臨港校區與設計學系同學做講座深入交流。

2021年，經長三角公共文化空間創新大賽組委會推薦，受聘為長三角公共文化智庫專家。在上海浦東圖書館新館建成十周年系列活動——打造全球設計之都，上海如何乘風破浪中，我也有幸受邀，作為陸家嘴讀書會的演講嘉賓，分享我的設計人生，如何用設計力量賦能城市發展、點亮人民美好生活。我以"新時代的浦東——以設計記錄城市的發展"為主題，從設計浦東開發開放郵票為引子，細說我在上海歷年的設計工作。

我也十分樂意與年輕設計師分享我幾十年的設計歷程。曾受上海美術設計有限公司黨總支書記鍾敏女士的邀請，以我的美學人生與年輕設計師暢談職業理想和人生感悟。1986年，作為香港培華教育基金會特聘講師，首次來到上海講授室內設計，講課地點就在浦東。沒想到三十多年的時間過去，今日的上海浦東以至整個上海發展如此繁榮。

夢 裡 皆 知 身 在 滬

在我的設計人生中，上海可以說是我的"第二故鄉"。一次與滬上朋友相聚，設計師有馬青先生、空間設計師、藏幣收藏家耿毅先生，談笑之間，深交多年的海派設計大師趙佐良先生瞭解我與上海的淵源，送我雅號"上海香港人"。在座的上海造幣廠"熊貓"金幣設計師趙樯先生及其父親也是錢幣雕琢大師、第五套人民幣中十元幣的雕版師趙啟明先生，聽聞此話便專門為我刻了一枚閒章相贈。

海納百川的上海是我與蘇敏儀人生路上的重要舞臺，在這期間相交很多好朋友。上海各界對我們的設計理念以及藝術創意都非常尊重，每件作品都可以盡情釋放無限暢想，在生活上也給予我及蘇敏儀很大的幫助與關懷。

在設計與創意的實踐中，常常得到上海經致文化發展中心總經理、大隱書局合夥人馬青先生、張樂樂團隊、全家興等設計師的幫助，在本書的編輯過程中部分相關重要活動和大師工作室的圖片資料，承蒙海景文化陳愛平先生攝影提供，在文字內容上也得到劉占虎先生、蔡念睿先生的協助，這本書的出版也得到香港聯合集團、三聯書店（香港）、中華商務聯合印刷公司全人的大力協助支持。

序言承蒙上海市文聯副主席、市美術家協會主席鄭辛遙先生的執筆撰文。感謝安諒（閔師林）先生為繪畫配詩及寫序，感謝有幸相遇所有關心、幫助我和蘇敏儀的朋友們，因為有你們，才有了我們深深銘記的滬上之緣！

《君子之風》　Gentility, 2015

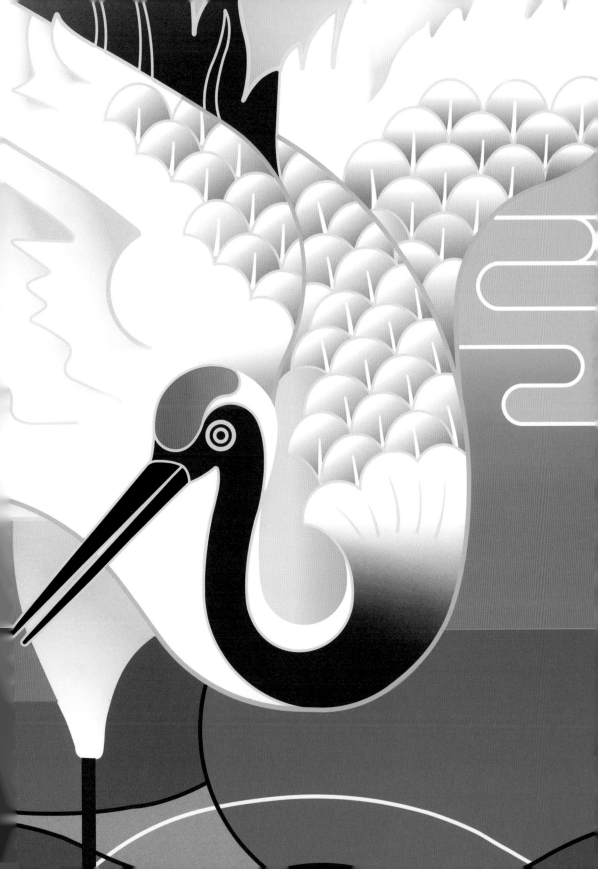

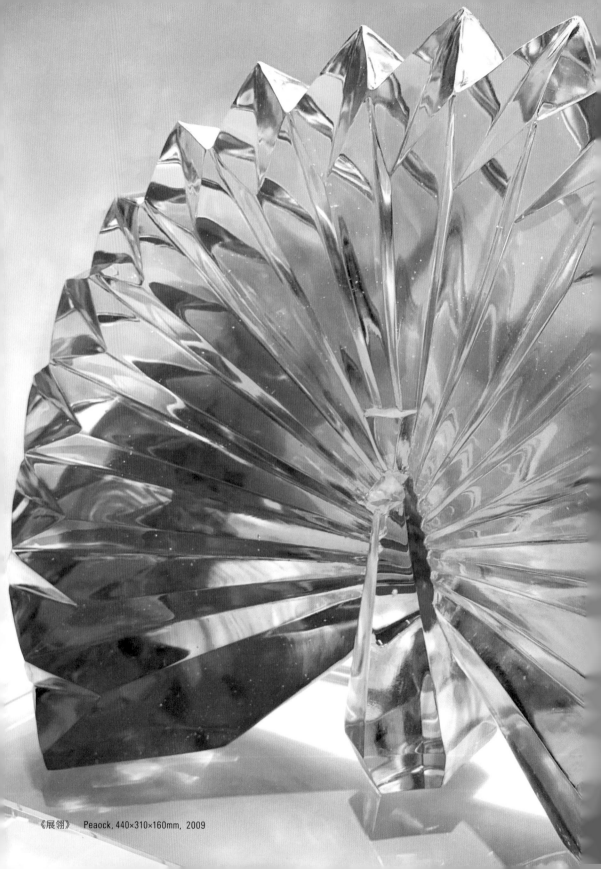

《展翅》　Peaock, 440×310×160mm, 2009

責任編輯：羅文懿

書籍設計：韓秉華

書　名：韓秉華——雙城視覺‧時空上海

著　者：韓秉華

出　版：
三聯書店（香港）有限公司
香港北角英皇道499號北角工業大廈20樓
Joint Publishing (H.K.) Co., Ltd.
20/F., North Point Industrial Building,
499 King's Road, North Point, Hong Kong

香港發行：
香港聯合書刊物流有限公司
香港新界荃灣德士古道220-248號16樓

印　刷：
上海中華商務聯合印刷有限公司
青浦工業園 漕盈路3333號

版　次：
2023年10月香港第一版第一次印刷

規　格：
16開　(170mm x 230mm) 198面

國際書號：
ISBN 978-962-04-5130-0

三聯書店
http://jointpublishing.com

JPBooks.Plus
http://jpbooks.plus